39步拍電影

輕鬆上手！手機也能辦到的拍片重點指南
Making your Own Movie in 39 Steps

麥特 史瑞福特 Matt Thrift、Little White Lies 著

目錄 CONTENTS

後製

建構與加強你的故事

實用附錄

Little White Lies 的電影自製指南

　　「你想拍電影是嗎？」戴著單眼罩的男人對坐在書桌另一邊、瘦骨嶙峋的男孩問：「你對拍電影知道多少？」

　　這個場景發生在 1960 年代早期，史蒂芬・史匹柏（Steven Spielberg）被領進了令人生畏的好萊塢傳奇人物約翰・福特（John Ford）的辦公室裡。當時他才 15 歲，而約翰・福特，這個電影界的巨擘，已經贏得四座奧斯卡最佳導演獎，著名的作品包括《搜索者》（The Searchers）、《驛馬車》（Stagecoach）、《憤怒的葡萄》（The Grapes of Wrath）等。在福特一身獵裝、帶著臉上暈開的口紅印，如龐然大物般猛然出現在房裡時，年輕的史匹柏正站著凝視牆上弗雷德里克・雷明頓（Frederic Remington）的多幅畫作。這位畫家擅長以富有詩意、展現高度活力的場景，描繪塵土飛揚大地中的牛仔或印地安人。

　　「說一下你在第一幅畫裡看到什麼。」福特以近乎粗暴的口氣，對這個想和他學習的後進這麼說道。

　　史匹柏嘴裡開始咕噥些什麼。

　　「錯！錯！錯！」福特打斷他。「地平線在哪？你找不到地平線嗎？不要用手指出來。要把整幅畫一起收進眼底。」

於是史匹柏告訴這個頭髮灰白的大師，地平線在畫的最底部。

「好吧，」福特說，「當你可以做出把地平線放在畫面上方或下方，遠比放在畫面中間要好這種結論時，也許有天你會拍出好電影。現在，你可以滾了。」

當然，就如同格蘭·法蘭寇（Glenn Frankel）在 2013 年出版的《搜索者：一個美國傳奇的形成與製作》（*The Searchers: The Making of an American Legend*）一書中所指出的，如今我們多半會覺得，從史匹柏還是學徒的年代到現在，拍電影這件事早已有了大幅的變化。就技術層面而言，這種說法並沒有錯。以前製作電影需要龐大的開銷，所以如果沒有鉅額的資金和專業的設備，想投入這種創意行業，的確是件遙不可及的事。然而數位科技的出現卻改變了這一切：拍電影必備的所有工具，現在就在你口袋中的手機裡。

不過另一方面，電影的基本製作規則，卻是過去 50 年，或甚至 100 年來都沒有改變的。電影本身就像一門特殊語言，而和其他語言一樣，它有不同的方言、各自領會的表達捷徑，以及因人而異的個性。唯一持續不變的，是我們每天都可以在電影和電視裡看到的基本規則。這本書既是一本關於欣賞電影的書，也更是一本關於製作電影的書。

2010 年發行的紀錄片《給伊力的一封信》（*A Letter to Elia*），是導演馬丁·史柯西斯（Martin Scorsese）獻給他的電影英雄——伊力·卡山（Elia Kazan）導演的一封情書。在片中，史柯西斯提到自己反覆地觀賞由詹姆斯·狄恩（James Dean）在 1955 年主演的電影《天倫夢覺》（*East of Eden*）：「這部電影我看越多次，越是對藏身在攝影機背後的藝術家，產生更多一分了解。然後我回過頭去，試圖探查他究竟是如何辦到這一切，以及為什麼這部電影對我的影響會如此巨大，包括畫面的顏色、演員的演技、影片剪接、音效配置、運鏡方式和燈光等等，都讓我全神貫注地研究於斯。」

然而，以上提到的這些，不過只是創作電影共同元素中的一部分。無論你是否正計劃著扛起攝影機自己拍電影，又或者只是想更加了解電影這種「語言」是如何運作，最好的方式，都是先廣泛地觀賞各種不同類型的電影。你要很認真地把它們看個仔細，還要將各個組成元素拆開來，一一探索它們到底是如何相輔相成地達到製作者企圖創造出的情感和風格效果。

我是個不折不扣的電影迷，藉由從事電影相關的寫作工作，來證明自己每年花這麼多時間看成千上百部電影，是件合理的行為。但當我寫得越多，我的欲望也就越強——我想試圖了解電影為何，又是用什麼方法，對我產生了如此深厚的影響力。

那種感覺就像我想知道魔術師的袖子裡究竟藏了什麼機關一樣，所以我緊緊盯著大銀幕，努力找尋那些可能會洩露秘密的各種微妙細節。

　　而不需要很多時間，我就發現，各種電影，甚至是風格迥然相異的不同電影類型之間，也都有一些共通點：即使採用不同的拍攝鏡頭、運鏡方式、剪接技巧和燈光效果，也可能會創造出某些特定的類似感覺。就許多方面來說，我所做的其實是以更跳脫、更客觀的方式來解析電影。而電影製作者並不想要你在看電影時，有意識地去思考他究竟是如何拍攝的，因為如此一來，你就無法完全投入他們所苦心創造出來的世界。導演最厲害的地方，就在於如何「誤導」觀眾，但其實一切的手法都呈現在你眼前——如果你懂得如何發掘它們的話。

　　這不是一本關於拍攝技術的說明書，更像是一本圖文並茂的引導指南，讓你能更快領會如何實現你的拍片目標。我們將製作電影的過程拆解成多個組成環節，這樣不但可以立即找出要達到的效果，同時也可以學到這些效果的實際意義，以及如何有效地運用它們。不過，請不要只是照單全收書裡的內容——請試著找出每一章所討論到的範例，看看厲害的電影大師們，是如何運用我們所討論的要素來建構場景。你也可以找出更符合自己所需的例子，把它們拿來做比較，再看它們是否可以直接套用，或經改變後運用在你自己的電影場景裡。

至於使用什麼工具來拍攝你的電影，其實並不重要，重要的是你究竟拍了些什麼，以及你是如何拍攝它們的。在 2015 年，美國導演西恩・貝克（Sean Baker）的電影《夜晚還年輕 》（Tangerine），在日舞影展（Sundance Film Festival）驚艷四座。這部以兩個變性的阻街女郎為主角、風格喧鬧又低成本的電影，是在洛杉磯的街頭以 iPhone 5S，和不到 200 元美金的變形鏡頭與外接裝置所拍攝而成的。當這個技術性訊息出現在電影首映的片尾演職人員名單時，全場觀眾都瞬間倒抽了一口氣，有關這部電影發行權的激烈爭奪戰，也從這一刻宣告開始。

　　就很多方面來説，製作電影裡最辛苦的部分，其實是在你拿起攝影機很早之前就已開始了。在編劇階段絞盡腦汁的過程，就是一場長期的艱苦抗戰，不論你讀了多少關於劇本寫作的指導書籍，也無法幫你度過「創意」這道難關。所以話説回來，一切先從簡單的地方開始著手吧！不論你有多少宏大的計劃，現在就開始動手拍攝！你不妨先試試拍攝一個場景，就算裡面沒有任何台詞也無所謂，然後把一些鏡頭以不同的方式剪接起來，看看這麼做，會不會對整體效果產生變化。你甚至可能在拍攝過程中，就找到一些靈感。

我希望這本書在一定程度上可以闡述「如何拼湊一部電影」的實作步驟，但請不要冀望你的成品看起來會像那些熱門的好萊塢賣座電影一樣 ── 畢竟那些電影會耗資千萬的製作費，可是有原因的。不過，不論你是約翰·福特或馬丁·史柯西斯，或你只是想用聖誕節收到的那台 GoPro 來玩點什麼，電影的基本語言都是不變的。而且同樣重要的是，這個語言也是具有可塑性的。只不過在打破規則前，你必須先了解規則的內容。現在人們可以用相當便宜的價錢來搶購拍攝電影的基本設備，所以你再也沒有藉口不把製作電影的夢想付諸實現。如果 15 歲的史匹柏在今天走出那個辦公室，我可以跟你打賭，他在同一個下午就會開始用手機拍攝一些影片。也許他不會馬上就拍出像《侏羅紀公園》（Jurassic Park）這種鉅片，但萬丈高樓平地起，每個人都得從某個地方開始朝未來發展，不是嗎？

"

我想知道魔術師的袖子裡究竟藏了什麼機關，
所以我緊緊盯著大銀幕，
努力找尋那些可能洩露秘密的各種微妙細節。

"

準備工作

拍攝前的準備

細細安排
Breaking it down

> **從現在起，一切都得按照事先的安排來進行。**
> ——崔維斯・拜寇（Travis Bickle），《計程車司機》（*Taxi Driver*）

　　雖然聽起來可能很像在講廢話，不過如果你是認真地看待拍電影這件事，就不能低估事前準備的重要性。每個關於電影製作的細節，都必須經過事前的詳加考慮。請準備一枝筆和一本筆記本吧！把所有待做事項和該留意的細節都寫下來。另外，也把整個劇本從頭仔細地研讀過——一字一句，每個音節，都不要放過。

　　在拍攝當天，你最不希望發生的事，就是為了四處尋找原本應該在場景中的某個關鍵道具，而使拍攝不得不暫停下來的狀況。換句話說，沒做好充分的事前準備，就會使你浪費更多的時間、精力，以及開銷。當然，在拍片的過程中，很可能會碰到一些需要隨機應變的情況，但如果你對你電影的一切製作細節都了然於胸，那些問題自然也就會比較容易解決。

按「幕」就班 —— 仔細思考每一個場景的安排

- 把你的電影想像成一道即將製作的料理吧！這個場景裡有多少演員呢？他們又會用到哪些道具呢？是發生在一天當中的什麼時候呢？把每樣會用到的元素，像擬購物清單一樣逐項列出來，包括地點、服裝、道具和化妝用具等等。

- 編列預算。安排拍攝時程表 —— 這個時程表會包括所有你需要拍攝的場景，以及它們所需的拍攝時間。它們可以幫助你與合作的劇組人員協調你的需求，同時也可以將發生問題的風險降到最低。

- 每個場景都代表一連串等待解決、與必須解決的問題。

- 能夠在開拍前解決越多問題，在拍攝當天需要處理的問題就會越少。

🎞 拍片的「購物清單」

多樣,或極簡──你的選擇是?

分鏡圖
Storyboards

> **要想更加深入以視覺為主體的電影製作思維裡，你只需要紙、筆，和一點想像力。**

　　有人說，亞佛烈德・希區考克（Alfred Hitchcock）認為，一部電影在分鏡圖製作好後就等於完成了，因為拍攝本身僅僅是技術上的問題。雖然聽起來很荒謬，但事實上，希區考克本人的確非常少坐在攝影機的取景器後面導戲，他偏好在拍攝開始前，就安排好一切關於攝影機取景的事宜。更厲害的是，拍攝完成的場景，也往往和他原始的概念近乎完全吻合，實在是一件非常了不起的事。

分鏡圖是至關重要的工具

- 它會強迫你思考每個鏡頭中的攝影機擺放位置。
- 它可以呈現這些鏡頭之後該如何剪接在一起，才能有效地展示出具流暢感的場景敘事。
- 這是個極有效率的方式，可以讓你和工作人員充分地交流想法。

電影是一種視覺的媒介。所以用草圖把你想要呈現的畫面畫出來，往往會比用口頭描述來得更簡單、清楚。

不過，關於把視覺概念畫在紙上這件事，你不必擔心自己沒有繪畫大師的天分，因為很多分鏡圖都只需透過簡單的線條來表示攝影機的角度，和指出畫面的重點即可。

分鏡圖就像一本還只是草稿的漫畫，以連環圖畫的形式，來講述電影的各段故事情節。這是讓你在實際拍攝前，事先計畫各種場景該如何拍攝的好機會。換句話說，分鏡圖是實驗和測試想法的好工具。當然，到了拍片當天，你也不必太過拘泥於分鏡圖上的預設想法來執行拍攝，但事先了解場景的基本視覺架構，可以確保你在拍攝的時候，不會浪費多餘的時間。

⊛ **完「圖」無暇** 》
亞佛烈德・希區考克
──電影界最勤奮的分鏡師之一。

借鏡前人的才華
Steal from the best

> 我在世上所有的電影裡都抄襲了一些東西。如果說我的作品裡有什麼稱得上是不錯的，那就是我從這裡偷了一點，從那裡偷了一點，然後再把它們混在一起。
>
> ——昆汀‧塔倫提諾（Quentin Tarantino）

因躲避政治迫害而逃亡至美國的偉大電影導演比利‧懷德（Billy Wilder），視才華出眾的經典喜劇導演恩斯特‧劉別謙（Ernst Lubitsch）為他的電影英雄。在懷德的辦公室牆壁上，掛著一張印有「劉別謙會怎麼做？」（What Would Lubitsch Do?）的標語。這張標語不僅是他的靈感來源，同時也時時提醒他向自己的偶像看齊。

當你在彙整分鏡圖的時候，如果碰上一些難以解決的問題，不妨看看其他的導演是如何處理類似問題的。然後，找出那位你想跟他看齊的電影英雄，並從他們身上找尋靈感。

從最不可能的地方掌握靈感

任何一個場景，都能以不計其數的方式來拍攝和建構，而其中，沒有任何一

個方法是標準答案或完全正確的。不要只在碰到關鍵鏡頭時，才去觀摩你所崇拜的導演作品；但也不要只是單純地模仿他們所有的拍攝方式，或只是為了向他們所創造的經典畫面致敬而依樣畫葫蘆。

如果你有一個坐在桌子兩邊的雙角色對話的簡單場景，你可以試著找出其他電影中類似的場景範例，而且越多越好。把它們拿來做比較，探索究竟是什麼原因讓它們看起來很相似，又是什麼讓它們顯得不同。

來自電影業界的建議

問問自己這些問題：這個場景的鏡頭是否是透過角色的肩膀上方拍攝，然後再在兩個鏡頭之間做剪接？那麼你又該在哪個地方做剪接呢？另一方面，畫面會在每個角色的臉上停留多少時間？攝影機是聚焦在說話的角色身上？還是聆聽者身上？整個場景只透過一個鏡頭完成拍攝嗎？

🎞 「借」點東西

從電影界的天才「神偷」
——昆汀·塔倫提諾身上找些靈感吧！

拍攝計畫
The blueprint

> 其實我很容易就可以當個寫書的作家,但我不是,我是個劇作家。劇作家基本上就等於半個導演。劇本並不是一件藝術作品,因為劇本本身並不是藝術,反倒像是請其他人前來共同創作一件藝術品的邀請函。
>
> ——保羅‧許瑞德(Paul Schrader)

　　拍攝劇本(劇本的其中一種,供實際拍攝時使用)是一種專門用於電影製作的文件,而且是每個工作人員都會使用到的東西。在拍攝劇本裡,應該要包含所有前製作業時,就已經計劃好的種種細節。此外,劇本也是拍攝時程表的基礎。

一個劇本必須包含下列這些構成要素:

- 故事敘述
- 演出角色
- 台詞
- 技術性資訊

這也是分鏡圖能夠發揮很大作用的原因之一：把每個場景都分解成一系列的鏡頭（就像分鏡圖裡也有一系列的重點畫面般）。拍攝劇本裡必須包括所有鏡頭拍攝的相關資訊。如果說劇本初稿是在描述你即將製作的美味餐點，那麼拍攝劇本就是製作這道美食的食譜以及所需食材的清單。請把每個場景都加上編號，同時，所有場景內的每個鏡頭也都要加上編號。

聽起來也許費時又費力，不過還是建議你實實在在地以白紙黑筆把各項細節寫下來，無論是做筆記還是建立一個清單系統，都可以降低之後在實際拍片過程中可能面臨的壓力。而且編寫數字、記錄，以及整理等這類工作並不會阻礙你的創造力。只要你的腦海裡對想要拍攝的電影有明確的想法，在享受編輯場景樂趣的同時，你甚至會發現更多彈性空間，也可以做更多實驗性的嘗試。

請務必將每個拍攝鏡頭所需的條件，都清楚地在拍攝劇本中寫出來──從服裝到攝影地點，從化妝到道具等，全部都要列出來。當你把這些都安排妥當後，就可以粗略地估計每個場景所需的拍攝時間，以及任何關於經費和後勤的需求，像是全部的開銷加起來一共是多少？工作人員又該如何到達拍攝現場？再來，根據每天能夠進行的拍攝工作量來製作拍攝時程表。請記得給予自己充分的時間來完成所有的鏡頭，但時程的計劃也不能太過鬆散，以至於浪費工作人員寶貴的時間，而造成像是在樹林裡空等而凍僵了的情況。

來自電影業界的建議

把每個拍攝鏡頭以簡短的文字描寫出來，例如：這是特寫鏡頭（close-up）還是追蹤鏡頭（tracking shot）？此外，所有的工作人員，從負責掌鏡的攝影師到義務幫忙舉麥克風的熱心陪同親友，都必須在事前就了解當日拍攝的種種要求。另外，你也可以把鏡頭標上對應的分鏡圖號碼。

✪ 讓想像成真

假如你的劇本裡有隻溜滑板的狗——那麼你會需要加進哪些素材，才能讓這個看似夢境般的場面變得真實呢？

最佳電影

值得深入研究的重要電影。

01

迷魂記
Vertigo
亞佛烈德・希區考克，1958 年

這部背景設定在舊金山的驚悚片，描寫了詹姆斯・史都華（James Stewart）對金・露華（Kim Novak）展開的一段痴迷戀情的故事。整部片完美呈現了導演對於細節的執著，以及一代美艷紅伶的驚人魔力。

02

大國民
Citizen Kane
奧森・威爾斯（Orson Welles），1941 年

這部傑出的處女作是關於一位出版界大亨如何被野心給拖垮的故事。當時年紀尚輕的導演大師在此片每個魔術般的場景裡，都充分地展現了他絕妙的創新拍攝技巧。電影本身獨特的形式也完美地支撐了故事題材。

03

持攝影機的人
Man with a Movie Camera
狄嘉·維托夫（Dziga Vertov），1929 年

這部能喚起人們記憶、具實驗性質的紀錄片，描繪出不同的蘇聯城市中，人民的日常生活情況。本片也樹立了一個早期的典範——電影不需要講述俗套的故事。

04

2001：太空漫遊
2001: A Space Odyssey
史丹利·庫柏力克（Stanley Kubrick），1968 年

這部以宇宙為主題的頂級電影，是關於太空探索者試圖探訪人類可能存在的極限的一趟旅程。庫柏力克所使用的創新拍攝、特效，以及對細節的講究，在片中的每個鏡頭都清楚可見。

05

遊戲規則
The Rules of the Game
尚·雷諾，1939 年

這部精彩的諷刺電影突顯了導演如何有效地運用一大群演員來做拍攝。故事設定在一個鄉村的莊園中，雷諾利用角色彼此相互糾結交錯的生活，來影射他對法國在 1930 年代停滯不前的狀況所做的強烈批評。

預算
Budget

> *想要製作喜劇，你只需要三樣東西：一個公園、一位警察，*
> *和一個迷人的女孩。*
>
> ──查理‧卓別林（Charlie Chaplin）

　　拍攝電影需要一筆開銷幾乎是個不爭的事實，但根據不同的企劃，所需要的費用也會是天差地別的不同。一旦把拍攝劇本準備好之後，你就可以決定電影的預算。當然，你必須把拍片的各方面花費都一併考慮進去。

省錢的關鍵：善用資源

　　招募朋友和家人來當演員和工作人員吧！對有些人來說，能夠參與影片製作的過程可能就足以作為報酬了。不過，一旦你計劃付某個人工錢──不論這個人是演員或攝影師──你就應該要制定預算來支付所有人的工錢。在幫助你製作電影的這個過程中，每個人所做的付出都有其價值，所以你必須對全體工作人員一視同仁。

　　如果有必要的話，你可以試著和酒吧以及餐廳做協商，看看能不能利用他們的冷門時段進行免費拍攝──如果你能保證在影片裡幫他們放些置入性行銷的內容，對方通常會樂於接受。但是演員和工作人員需要的可不只這些：你必須提供他們拍攝期間內全天候的飲食。不論你可以免費獲得其他哪些方面的支援和協助，關於餐飲的預算永遠是必須優先考慮的事。

　　如果你的預算非常低，投資報酬率也會變得非常小，所以你必須把開銷降到最低。但請不要排除通過集資來應付基本開銷的可能性，不論是透過線上募捐，或是在朋友和家人間籌款也行。你可以考慮提供小小的酬謝作為回報──例如在製作完成後邀請對方一同來觀賞電影，或是送給他們電影成品的副本。

來自電影業界的建議

如果在劇本寫作期間就做好充足的準備，以及招募好一群工作人員，你就能夠把開銷降到幾乎等於零。儘量利用任何你可以任意使用的資源。假如你沒辦法在劇本裡的某個地點進行免費拍攝，不妨把那個場景重寫，改成不用花錢就可以拍攝的地方。

☻ 「我的人生就是一絲不苟」

《歡樂滿人間》（Mary Poppins）裡的角色班克斯先生（*Mr. Banks*）
一度是掌握時間和講求效率的典範。

06

絕處逢生
Embrace limitations

> 缺乏限制是藝術的大敵。
>
> ——奧森・威爾斯

　　不論你如何誠懇地哀求，美國太空總署（NASA）都極度不可能特地為你發射火箭，讓你電影裡的英雄告別場面，因此能有精彩眩目的背景。但是在重新思考場景的各種構成要素後，你會發現自己並不需要做妥協。想想看究竟什麼東西才能夠真正引發情感的高潮，然後思考其他可以仿效的替代方式。你可以做一些調整，像是簡化、精簡，或甚至是澄清一些概念，雖然可能會把你原先的想法徹底推翻；但當你有了確切的想像，這些新調整很可能會引領你對之前沒想過的場景、角色和主題，產生新的啟發。

　　當導演約翰・卡薩維蒂（John Cassavetes）在1959年拍攝他的處女作《影子》（Shadows）時，原本想在紐約的當代藝術美術館裡拍攝，但他的申請許可卻被拒絕了，理由是拍攝美術館裡的畫作是不被允許的。卡薩維蒂因此把這個場景重新寫過，讓故事地點改在美術館戶外的公共雕像花園內。沒想到這麼做竟成就了電影中最棒的場景之一，尤其因為花園內的雕像戴著面具，隱喻劇中人物也戴著面具這點，完美構成了主題上的相互呼應。

就算是大師級的導演，也不會排斥在最後一刻發揮出即興的靈感，以達到他們所渴望的效果。當史蒂芬‧史匹柏花光了他的電影預算，而他仍覺得其中一個拍攝場景少了某樣東西時，他借用了鄰居家的泳池，在裡面注滿牛奶水（以營造混濁效果），再讓身穿潛水裝的李察‧德瑞佛斯（Richard Dreyfuss）於池下補拍。雖然發現漁夫那顆被咬下人頭的情節，原本並不包括在拍攝劇本裡，但這場額外加拍的水底探險，卻成了電影《大白鯊》（Jaws）裡，最讓人心驚膽跳的場景之一。

⚙ **創意大迸發** 》

在沒有太空梭的情況下，
你要如何製作太空梭升空的效果呢？

角色分派
Role call

> **若說我們能從超級英雄的電影裡學到什麼的話，那就是——擁有一群形形色色、才華洋溢的朋友，並和你一起合作來拯救世界，是一件很棒的事。**

　　電影通常被稱為導演的媒介，但這並不代表你無法拍出專屬自己的電影。也許你會選擇讓自己在這個過程中擔任多重角色，但是先清楚地了解拍片需要哪些職務以及它們的重要性，對完成你的企劃會更有幫助。

誰該負責什麼？

- **攝影指導**：負責執行拍攝、為場景打光，以及生動地呈現那些你想像中的畫面。他們的工作著重在視覺效果，尤其是使用各種運鏡技巧，來模擬你心目中每個畫面該有的樣子以及感覺。
- **美術指導**：負責佈置與設計拍攝場景。即使是預算非常低的電影，一個優秀的美術指導仍應該要能將一個平凡的空間，轉化成符合拍攝需求的場景。
- **製片經理**：又稱「執行製片」，負責安排拍攝期間的例行運作事宜，處理從拍攝時間到人事相關的每件事。當製片經理告訴你該進行下一步時，你就得照辦。

- **錄音技師**：千萬不要低估錄製高品質聲音的重要性。找一個擁有這方面實務技術和經驗的人來擔任這項工作。
- **妝髮＆服裝**：這個無需解釋，卻至關重要。

基於工作性質的重要性，你必須先招募某些特定的工作人員。如果有必要的話，一個人可能得身兼數職。製片經理可以幫忙分擔安排事宜與行政事務的工作；而一個有天分的攝影師，則可以在繪製分鏡圖的階段，帶給你很大的幫助。

假如你的口袋裡有智慧型手機，而你想要自己拍點東西，並動手做成影片，這當然沒有問題。但如果和其他人一起合作，則會讓你的電影製作更富有使命感──你們可以共同討論和研發構想，同時一起解決問題。假如你有一些想法或概念尚未完全確立，請和朋友們討論一下，也許你會從中得到新的靈感。

來自電影業界的建議

在尋找想要一起合作的夥伴時，請不要著急，多花一點時間也沒關係。團隊裡的每個人都要對電影製作有共同的理念，這是一件很重要的事，畢竟這些人會花很長的時間，在充滿壓力的時刻和你一起共事。而在這段期間內出現紛爭，幾乎是免不了的，甚至還可能會出現有人因此落淚的情況。一個具有凝聚力和熱情的團隊，將會讓一切大不相同。

幕後功臣

讓我們替這些成就偉大電影的重要人物喝采吧！

01

攝影指導

天堂之日
Days of Heaven
泰倫斯・馬力克（Terrence Malik），1978 年

這部以農夫為主角，設定在德州狹長草原區的悲劇性童話故事，透過非凡和不顯而易見的極端攝影方式，提升了電影卓越的層次。奈司特・艾曼朵思（Néstor Almendros）和海斯凱爾・魏斯勒（Haskell Wexler）是掌鏡的兩大功臣。請好好欣賞這部電影，並從中學習如何在夜間進行拍攝。

02

美術指導

天才一族
The Royal Tenenbaums
魏斯・安德森（Wes Anderson），2001 年

這部令人讚嘆的電影，是關於一個專出天才兒童的不正常家庭，其死亡與漸進式重生的故事。美術指導為大衛・衛斯可（David Wasco），負責將魏斯・安德森有著糖果般色彩的白日夢化為真實場景。

03

製作人

黑色追緝令
Pulp Fiction
昆汀‧塔倫提諾，1994 年

在好萊塢，昆汀‧塔倫提諾與哈維‧溫斯坦（Harvey Weinstein）是一組有著最緊密合作關係的製作人與導演之一。溫斯坦曾是電影界中令人畏懼的巨人，也是捍衛導演的藝術遠見的保護者（雖然他偶爾也會提出修改的建議）。

04

錄音技師

婚禮
A Wedding
羅伯特‧奧特曼（Robert Altman），1978 年

在這部節奏快速、令人目眩神馳的喜劇電影中，導演想出了「在許多演員身上同時裝上麥克風」的手法，以創造出多層次、不和諧，卻又很棒的音效。

05

妝髮

化身博士
Dr. Jekyll and Mr. Hyde
盧本‧馬姆林（Rouben Mamoulien），1931 年

這部驚悚片呈現了前劇院導演馬姆林令人讚嘆的化妝手法，尤其是當他和他的團隊把主角佛烈德‧馬區（Fredric March）從一個溫和敦厚的維多利亞時代醫生，轉變成一個邪惡的犯罪者時，最能凸顯他的化妝神技。

選定地點
Places

> 選擇拍攝地點是製作電影中不可或缺的一環：從本質上來說，地點本身就像劇中的一個角色一樣。
>
> ——雷利・史考特（Ridley Scott）

　　電影畫面中所呈現的地點和空間，可以為觀眾描述許多故事中的世界。比起劇本中好幾頁的台詞，好好地利用拍攝場地，反而可以在一個單一鏡頭裡，表達出更多關於角色身分與個性的細節。

　　如何拍攝一個空間，和為什麼選擇這個空間來拍攝，這兩件事同樣重要。劇中人物是如何存在於他們的周遭環境？又是如何和那些環境互動的？他們在哪裡工作、睡覺和吃喝呢？

　　除了那些具有雄厚財力背景的人之外，很少人有能力可以自己搭設拍攝所需的場景，所以你必須運用手中可掌握的資源。請想想看，有哪些是你能夠自由使用的免費資源吧！你想拍攝的地點會因為白天或夜晚的差異，而使拍攝效果有差異嗎？不同的天氣會影響某個場景的氣氛嗎？你又要如何選用繁忙的街道或寬闊的孤立環境，來顯示角色的心境？

辨別差異

英國導演麥克·李（Mike Leigh）在倫敦的街頭拍攝了不少電影。但是在 1993 年的電影《赤裸》（Naked）裡的倫敦，卻和 2008 年《無憂無慮》（Happy-Go-Lucky）裡所呈現的倫敦完全不同。後者充滿了晴朗的好天氣和繽紛的色彩，來搭配劇中主角內心的樂觀世界；前者卻描述了黑夜中危險的倫敦大都會，那個充滿寂寞和疏離感的孤寂地帶。

🎞 **溫暖與冷酷** 》》

上：《真善美》（The Sound of Music）裡阿爾卑司山上的太陽。

下：《聖母峰》（Everest）裡覆蓋山頂的雪。

排練
Rehearsal

> **導演所能幫得上忙的其中一件事，就是讓演員即興演出劇本裡所沒有的場景。我指的是在故事敘述中，發生在目前所見的畫面之前，卻沒有呈現給觀眾欣賞的劇情。**
>
> ——亞歷山大·麥肯里克（Alexander Mackendrick）

　　排練是開拍前很重要的一個部分。對劇組人員來說，這種演練能讓他們更深入了解劇本，同時也是改進和潤色劇本的好機會。能夠聽到別人把劇本的台詞大聲說出來——而不只是在腦海中想像——可以很快地發現之前沒注意到的問題。

　　和整個劇組人員一起把整部劇本唸過一遍，然後開始討論各個角色在各方面的問題，不論你選擇單獨與擔任該角色的演員討論，或是用大家一起參與討論的方式，都可以。接下來，找出台詞的「轉折點」——也就是電影裡那些用來創造節奏的重要時刻——讓它們建立起場景的基調和節奏。

身為導演，你應該要盡可能地讓演員在角色分析以及演出這兩件事上，也投入自己的想法。拍攝電影是團隊共同合作的成果，尤其在這個階段更是如此。在給予劇組人員特定的演出指示之前，先聽聽看他們對角色的演繹和看法。

請一幕一幕地帶領劇組人員把劇本走一遍，讓每個人都站起身來，實際地參與這個過程。排練可以提供你一個很好的機會，即使你無法真的在實際拍攝的地點事先演練，它也能讓你對初步演出的各方面狀況做出評估。

來自電影業界的建議

· 把排練的過程用手機錄下來。

· 在與演員討論的時候，順便試驗一些拍攝的想法。

· 直到你找到最好的方式之前，沒有哪一種方法是絕對錯誤的。

⚙ 偶爾也能輕鬆一下

雖然排練需要經過縝密的安排，
但它們也可以是充滿許多樂趣的。

拍攝用具
Kit

> *拿起你的攝影機吧！隨便拍點什麼東西，不論它的主題如何微不足道，甚至非常庸俗也無所謂，就算只是安排你的朋友或妹妹做演出也不打緊。將你的名字掛上導演的稱號，在那之後，你就可以開始為下一個拍攝企劃做預算和費用的協商了。*
>
> ——詹姆斯・卡麥隆（James Cameron）

在這個時代，拍攝電影所需的設備是人人都唾手可得。即使是智慧型手機，也能夠提供強大的錄影功能，而且輕巧又攜帶方便。

小巧就是美

導演西恩・貝克在 2015 年發行的電影《夜晚還年輕》（Tangerine），是個關於兩個變性的阻街女郎徒步橫跨洛杉磯的故事，整部電影完全使用 iPhone 拍攝。蒙特・赫爾曼（Monte Hellman）2010 年的電影《無果之路》（Road to Nowhere）則是用 Canon 5D 相機來拍攝。拉斯・馮提爾（Lars von Trier）2000 年打破傳統電影類別的音樂劇電影《在黑暗中漫舞》（Dancer in the

Dark），則是以平價版的 Sony 手持攝影機拍攝的。如果你想嘗試用便攜式攝影機來拍攝，你的朋友手中可能就有一台。只要你的態度夠誠懇，要借到這類機器應該不難。

就現代的電影拍攝技術而言，專業的華麗聲光效果早就不再等同於花費大筆鈔票購買的攝影設備了。至於其餘的用具——像是保持相機平穩或移動相機所需的裝備和腳架——在網路上都可以用很低的價錢購得。然後，你也不需要真的架設移動軌道，才可以將鏡頭朝著拍攝主體推進（專業術語為「鏡頭推進push in」）：只要將腳架架設在孩童用的滑板車，或是購物用的手推車上，也可以達到同樣的效果。

⚙ 絕妙組合 》
為手中待進行的企劃選擇合適的工具。
必要的話，可使用任何極具創意的方式搭配拍攝。

另外，不妨花點錢買一支品質較好的麥克風，把錄音與影像錄製分成兩項獨立的工作。一般來說，用智慧型手機和 HD 攝影機的麥克風所錄到的聲音品質，都比不上能適用任何情境的獨立麥克風。

把有限的條件轉換成無限的可能

請接受一個事實：你的電影看起來不可能像是一部以 70 釐米底片拍攝、耗資 150 萬美金的好萊塢賣座片，但即使如此，也請不要讓拍攝設備的規格種類，限制了你的拍片潛能。

來自電影業界的建議

- 錄製高品質的聲音。
- 力求精湛的演出。
- 述說你的故事。
- 運用豐富的想像力來述說。

⊛ **拍攝工具的選擇** 》

使用小型的迷你 DV 攝影機，
效果會比智慧型手機更勝一籌。

創新者

這些是電影界裡真正的極端份子，
他們用最平價的方式來拍電影。

01

影子
Shadows

約翰·卡薩維蒂（John Cassavetes），1959 年

這可能是自製電影中，不按傳統方式拍攝的終極範例。這部富有詩意的電影透過描繪爵士樂手的愛情故事，而引入對爵士樂的追尋、直覺和音樂特性。

02

紐約哈哈哈
Frances Ha

諾亞·波拜克（Noah Baumbach），2012 年

波拜克和葛莉塔·潔薇（Greta Gerwig），兩位獨立電影的創新者，他們本身具有的活潑明快和「做就對了」的精神，在這部喜劇裡運用得生動且完美。這是一個關於一位住在城市裡的二十多歲女性，和她所陷入的經濟低潮的故事。

03

屍變
The Evil Dead
山姆．雷米（Sam Raimi），1981 年

這部傑出的自製恐怖片，見證了導演如何淨空放置食物的櫥櫃，以用來製作一桶又一桶的假血的過程，還有將錄影機架設在越野機車前方，以模仿樹林裡復仇邪靈的移動視野。

04

迴轉時光機
Primer
薛恩．卡魯斯（Shane Carruth），2004 年

誰說穿越時空的電影一定要簡單易懂呢？在這部超低預算、劇情撲朔迷離的電影裡，導演藉由兩個朋友（也是片中演員）的幫忙，利用車庫和一個大型金屬盒子，揭開時空連續體的神秘面紗。

05

跟蹤
Following
克里斯多福．諾蘭（Christopher Nolan），1998 年

當《黑暗騎士》（*The Dark Knight*）和《星際效應》（*Interstellar*）這兩部電影的導演諾蘭還沒功成名就之前，他曾經和一群朋友靠著 16 釐米底片的攝影機，和場地本身的光源，拍了這部以倫敦為背景的偷窺狂電影。令人驚嘆的是，他僅僅利用晚上以及週末有空的時間，就完成了這個作品。

拍 攝
開始製作電影吧

畫幅比例
Shapes

> **對於特定的電影，我通常會建議採用某種畫面格式，但就像其他關於電影製作方面的事情一樣，最後的決定權是在導演身上。還有，大部分的時候我通常會憑直覺做決定，尤其是根據我在閱讀劇本時所獲得的感覺。**
>
> ——羅傑·狄金斯（Roger Deakins）

電影畫面有不同的形狀和大小。就算是最基本的數位相機，也會提供不同畫面比例的選擇，也就是我們所知道的大銀幕寬高比——在兩個數字中間插入冒號來表示。第一個數字是指寬度，第二個則指高度。你想要呈現的電影畫面是偏向正方形（4：3）（美國為 1.85：1），或是長方形（16：9）（美國為 2.35：1）呢？

約莫從 1950 年代起，由於外景拍攝的視野範圍擴大，以及為了顯示逼真的連續動作，長方形的寬比例畫面變得比較受歡迎。至於早期電影所使用的方框 4：3 比例，因為受到大型場景拍攝的增加，以及室內對話場景的減少影響，而變得很冷門。1967 年的電影《我倆沒有明天》（*Bonnie And Clyde*），就是刻意以 1.85：1 的畫幅拍攝，看起來不僅具趣味性，還有點復古的味道。

大衛・連（David Lean）和昆汀・塔倫提諾這兩位導演，都愛用特別寬的畫幅比例來拍攝各自的作品：1970 年的浪漫史詩電影《雷恩的女兒》（*Ryan's Daughter*），和 2015 年對話和內景繁多的西部片《八惡人》（*TheHateful Eight*）皆是如此。大衛・連利用這部鉅作，使他的角色在愛爾蘭的浩瀚景觀裡顯得渺小；昆汀電影的故事情節主要發生在一間旅店內，而較低矮的畫幅會使觀眾產生親近感，同時也可以創造出劇中角色受到環境所壓迫的感覺。

來自電影業界的建議

如果有兩個角色在寬螢幕的畫面進行對話，請好好思考該如何處理他們四周的佈景。什麼樣的佈景會改變場景給人的感覺？你又該如何調整或加強畫幅比例？

⊛ 視覺比例下的各種美景

上：《我倆沒有明天》
中：《八惡人》
下：《雷恩的女兒》

構圖
Composition

> **電影這個東西，基本上就是關於什麼出現在畫面裡，而什麼又被排除在畫面之外。**
>
> ——馬丁・史柯西斯

所有出現在畫面內的事物都有其意義。每個構成元素也都藉由其他的構成元素，而獲得它自己的意義，或衍生出其他意義。這種和諧共存的場面稱為「場面調度」（mise en scène）。關於構圖，有一些基本的規則，你要不就是墨守成規，要不就是打破規則。試想看看：把角色和物體放在畫面的中間，真的是最好的方式嗎？利用三分構圖法（把畫面分為至多三個同等分的長條型）又會有什麼效果呢？

每一種方式都會產生不同的效果。你能夠利用這些構圖方式，在任何特定拍攝鏡頭中，展現角色的哪些面向？你的目的是想讓角色看起來更有力量嗎？譬如說，你想讓他們看起來更超凡入聖？如果這是你要的效果，那就把攝影機設定在比他們的眼睛還要低的位置來拍攝。

孤立 vs. 組合

　　義大利導演米開朗基羅‧安東尼奧尼（Michelangelo Antonioni）是位擅長處理人物和空間關係的高手。1960 年的《情事》（*L' Avventura*）和 1964 年的《紅色沙漠》（*The Red Desert*），都描寫了人們與其居住地格格不入，以及人與人之間疏離的關係。導演藉由將演員配置在畫面不同地點的巧妙方式，來述說那些故事。

　　如果要談完全相反的例子，我們可以看看霍華‧赫克斯（Howard Hawks）在 1939 年的《天使之翼》（*Only Angels Have Wings*）裡的鋼琴場景。在許多他所執導的電影裡，都是運用一群人的組合來形成主題，而且從連續鏡頭中就可以看出，他是如何把個體引入畫面，最終把這些人組合成一個群體。這種鏡頭的構圖——也就是把角色安排在畫面的哪個位置，角色的注意力又放在哪裡——可以引發凝聚感，和安東尼奧尼所描繪出的人際疏離感完全不同。

來自電影業界的建議

試想看看：角色和他們的存在環境之間的關係。那個環境對他們來說是否過大了？是否大到感覺把他們都給吞噬了？或角色本身的形體和個性是否把整個空間都給塞滿了？

🎞 **畫面裡該有多少人？**

上：《紅色沙漠》

下：《天使之翼》

臉部鏡頭
Faces

> 李昂尼、費里尼和許多其他的義大利導演，都認為臉部鏡頭代表了一切。你寧可選擇一張很上相的臉，也不要選一個很棒的演員。
>
> ——克林·伊斯威特（Clint Eastwood）
>
> * 此處的李昂尼指下面會提到的塞吉歐·李昂尼，費里尼則指義大利導演費德里柯·費里尼（Federico Fellini）

人類的臉部特寫是個具有強大力量的工具。它就像心理放大鏡一般，在其中所顯現出來的任何一個最細微的表情變化，都帶有能夠震撼人心的力量。臉部特寫鏡頭基本上就是在告知觀眾：請仔細觀察角色的表情。這種取景方式可以強調在遠距離無法看到的細節，也是強調角色微妙心理變化的最好方法——一種建立親密感或加強緊張關係的手段。

美國獨立電影教父約翰·卡薩維蒂，在 1968 年的電影《面孔》（Faces）中，將一系列的臉部特寫鏡頭發揮得淋漓盡致。他那種看似侵犯演員個人空間的緊密構圖方式，甚至會給觀眾一種好似在偷窺的感覺。此外，因為這種拍攝方式，醉鬼角色內心的強烈情緒反而因為透過緊張的打鬥，而被巧妙地揭露出來。然

而，不同於卡薩維蒂將臉部特寫作為觀察角色行為的方式，塞吉歐‧李昂尼（Sergio Leone）則是利用特寫鏡頭可能產生的效果來營造緊張的氣氛。

　　李昂尼在 1966 年的史詩級電影《黃昏三鏢客》（*The Good, the Ugly, the Bad*）中，處理最後一個場景的方式讓人拍案叫絕：他示範了如何利用剪接的方式，來處理攝影機與拍攝主角間不同的距離，並以此加強觀眾的期待感。劇中的三個演員——克林‧伊斯威特、李‧范克里夫（Lee Van Cleef）和伊萊‧沃勒克（Eli Wallach）三方相互對峙，每個人的手指都緊扣扳機，屏氣凝神地等待別人先出手。李昂尼拍攝了一系列的臉部特寫，並將攝影機慢慢地朝演員的面部移動，直到整個畫面僅剩下一雙眼睛。當然，畫面所呈現出的構圖和他逐漸加快的剪接速度是密不可分的。雖然是非常細微的動作，卻彷彿呈現了歌劇般大規模的演出感。受到劇中角色的情緒所影響，觀眾也緊張地不敢喘一口氣。直到伊斯威特抽出……

☻ 千人千面

上：《面孔》

中：《黃昏三鏢客》

下：《七年之癢》（*The Seven Year Itch*）

14

黑與白
Black &white

> 我相信黑白照片——或者該說是黑白照片裡的灰色區域——代表生與死之間的那塊領域。
>
> ——溫弗烈德‧伊爾格‧瑟巴爾特（W.G. Sebald）

　　黑白電影的攝製藝術具有永恆與浪漫的特質，同時也讓人浮現出對老電影的生動記憶。回想看看馬丁‧史柯西斯於 1980 年拍攝的關於拳擊手崛起的長片《蠻牛》（*Raging Bull*），或者較近期，由諾亞‧波拜克在 2012 年所拍攝的成長喜劇《紐約哈哈哈》。當伍迪‧艾倫（Woody Allen）決定以黑白片的方式製作 1979 年的《曼哈頓》（*Manhattan*）時，他的理由是因為那才是他記憶中，孩提時代的紐約。在不久之前，拍攝黑白電影在好萊塢被認為是票房毒藥，而這種想法和觀眾希望可以在大銀幕上看到多彩多姿的故事，來忘卻自己日復一日的無趣人生有關。然而在 2012 年，法國導演米歇爾‧哈札納維西斯（Michel Hazanavicius）的黑白電影作品《大藝術家》（*The Artist*），卻獲得了奧斯卡最佳影片獎。這個結果證明了一件事：只要你的拍攝效果夠好，觀眾會很樂意改變他們的電影欣賞習慣。

黑白的懷舊感

　　選擇用黑白畫面來拍攝，確實是一種述說故事的方式，但請確定這個決定是基於電影內容所做的選擇——黑白影片很自然地、又不可避免地會令人產生懷舊感。你可以先選擇以彩色來拍攝，之後再加上黑白濾鏡，成為一種特殊效果。雖然用智慧型手機來拍攝黑白影片相當容易，但如果把黑白版本留到後製時再處理，則意味著你可以擁有彩色與黑白兩個選擇。

　　藉由高度的對比性（也就是白色的地方顏色非常淡，黑色的部分顏色非常深），你很可能可以創造出像是閃電這種在彩色影片裡較不明顯的戲劇性效果。這種對比可以增強氣氛，以及強調電影整體的情境。

❂ 黑化（或白化）你的畫面 ≫
　　如果你想要製作黑白影片，你必須很清楚你這麼做的理由。

以不同的方式看世界

　　試著將色彩從你的影片中移除——這麼做可以讓觀眾以不同的角度來看這個世界。以黑白的方式來拍電影，也可以讓人把注意力放在畫面構圖以及形式上。它同時也帶著一種未加修飾的感覺，也許還能反映出拍攝中角色的生活狀態。話說回來，這是你手中的另一張牌：它不見得會比全彩攝影來得好或壞。它只是另一種表達感覺和情境，以及在電影裡呈現你的世界的方式。

來自電影業界的建議

如果你已經決定要用黑白的方式來拍電影，那麼在做任何正式的拍攝前，最好先做一些測試，看看不同的顏色對比效果如何。你的選擇是否會對拍攝產生很大的影響？例如服裝看起來是否變得不同？你必須要打多少燈光？你又能在晚上拍攝多少場景？

黑白的魔力

展現黑白視覺美感的五部電影。

01

——

辛德勒的名單

Schindler's List

史蒂芬・史匹柏，1993 年

在拍攝了令人驚奇的電腦繪圖（CG）特效賣座電影《侏儸紀公園》的同時，史匹柏也以冷酷的黑白色調拍攝了《辛德勒的名單》。他在片中展現了納粹對猶太人進行大屠殺時，那真正的嚴酷與暴虐。

02

——

蠻牛

Raging Bull

馬丁・史柯西斯，1980 年

這部非傳統的自傳式電影是關於中量級拳擊手，也是前世界拳王傑克・拉莫塔（Jake LaMotta）的故事。電影故意設計成看起來像是來自古早年代的傳奇故事。片中處處呈現讓人激賞的高度黑白對比美感。

03

恨
La Haine
馬修・卡索維茲（Mathieu Kassovitz），1995 年

有時候，導演會利用黑白片作為懷舊的表象，但是對卡索維茲來說卻不是如此。他以彷彿尖刻的憤怒贊歌，來描繪巴黎的邊緣人在宛如戰場的郊區中，為生命而奮鬥的情形。

04

橡皮頭
Eraserhead
大衛・林區（David Lynch），1977 年

這齣出色的處女作不論在發行的 1977 年或是現代來看，都一樣無懈可擊的怪異。這個超現實的電影講述了一個緊張兮兮的孤獨者，撫養了一個貌似外星人的小孩的故事。林區故意讓這部片的黑白視覺質地看起來粗糙，彷彿拍攝的底片被砂紙刮過了一般。

05

大藝術家
The Artist
米歇爾・哈札納維西斯，2011 年

這部贏得許多獎項的電影彷彿是導演對早期電影的致敬，哈札納維西斯在其中模仿了默劇時代的溫暖視覺光彩。這個關於失戀默劇演員的故事是先以全彩拍攝，在後製階段才轉變成黑白電影。

定場
Establishing

> 定場鏡頭一般來說是指每個場景，甚至是一部電影的第一個鏡頭，相當於告知觀眾即將發生的故事場地或所在位置。基本上，它的存在就等於是一個場景的開場白，或是主要動作發生前的簡短前言。換句話說，定場鏡頭的用意在於點出電影的環境或背景。

　　請仔細地思考，是否一定有使用定場鏡頭的必要。如果這個鏡頭的注意力是集中在某個地點或背景，而沒有任何關於角色或劇情的資訊，它就很容易讓人覺得是多餘的，但你也能夠發揮它的潛力，讓它成為非常富有詩意的鏡頭，甚至賦予它重大的意義。至於拍攝這個鏡頭的地點，則可以被視為是一個自成的角色。另外，定場鏡頭也可以在不同的故事轉折點之間，提供觀眾一個喘口氣的機會。

　　讓我們拿安德魯‧海格（Andrew Haigh）2015 年的作品《45 年》（45 Years）來說吧！這部電影分割成一個星期的七天，一直到意義重大的那個結婚紀念日。影片中每一個新的一天都透過廣角鏡頭開場：拍攝由夏綠蒂‧蘭普琳（Charlotte Rampling）所飾演的角色，在偏遠的鄉村遛狗的景象。

靜止的定場鏡頭，可以在富情感張力的場景之間，提供讓人暫時緩和情緒的機會，但同時，它也能夠對建立緊張感有所助益——利用觀眾對這種鏡頭的理解，來預示戲劇化的高潮時刻就要來臨了。

來自電影業界的建議

請注意：如果沒有謹慎考慮，很容易發生不當使用定場鏡頭的情況，也就是淪為電視情境喜劇的拍攝模式。譬如說，從一個拍攝建築物外觀的靜止鏡頭，馬上切換到建築物內部的這種方式，就是電視情境喜劇切換場景的慣用手法。

◉ 貼近人心的情境切換 》

英國劇情片《45 年》，利用切換比例的方式，
在微小的動作中加入角色的情緒。

主鏡頭
Masters

> 如果我可以在一個主鏡頭裡拍出一整個場景，我一定會選擇那樣做，演員們也會偏好那麼做。演員有機會能夠完全沉浸於一場重要的場景，不僅是件有趣的事，同時也能減少拍攝的經費。
>
> ——伍迪・艾倫

電影場景的節奏通常都是透過剪輯的方式來決定的。主鏡頭可以提供一個巧妙的替代方案，同時也可以讓你的電影有莊重、大規模和藝術性的感覺。一個包含許多劇情資訊的流暢連續鏡頭，有時也被稱作「長鏡頭」。鏡頭的變化是藉由畫面中不同事物的移動，或是攝影機本身的移動來決定的。拍攝這些鏡頭通常需要先經過複雜精細的計劃——就像是具有許多移動零件的奇妙機械。

一定要包含動作嗎？

答案是「不用」！主鏡頭可以用來作為一個場景的根基。它是一個基本框架，其他要素例如特寫鏡頭或插入鏡頭（insert shot），則可以於事後補充進來。

　　在英國導演史提夫・麥昆（Steve McQueen）2008 年的作品《飢餓宣言》（*Hunger*）裡，最精彩的部分是麥可・法斯賓達（Michael Fassbender）和連恩・康尼翰（Liam Cunningham）兩個演員坐著對談的畫面。這段十七分鐘長的鏡頭，全由一個靜止的攝影機所拍攝，而這個場景的節奏和質地，則完全透過對話本身來創造。因為麥昆選擇不使用插入鏡頭，或其他更傳統的畫面來呈現這個片段，等於是強迫觀眾要比平時更注意畫面中的細微差異，並好好欣賞導演所要傳達的視覺訊息。

　　相較於上面這個性質比較簡單的連續鏡頭，馬丁・史柯西斯在 1990 年的電影《四海好傢伙》（*Goodfellas*）裡，大膽地嘗試了複雜的技巧來拍攝夜總會的入口，這也成為他最著名的鏡頭之一：當雷・李歐塔（Ray Liotta）所飾演的亨利・希爾（Henry Hill）對由洛琳・布萊克（Lorraine Bracco）飾演的凱倫（Karen）調情時，這個大範圍的單鏡頭也擄獲了我們的心。

⊛ 好戲登場！

馬丁・史柯西斯的《四海好傢伙》裡
令人眼花繚亂的主鏡頭。

17

雙人鏡頭
Two-shot

> 雙人鏡頭，顧名思義，是指兩個演員同在一個畫面的鏡頭。
> 同理，三人鏡頭就是指畫面裡有三個演員，以此類推。

　　影片中的對話拍攝——一個角色說話的畫面緊接著另一個人聆聽或回應的反拍鏡頭，是經典電影製作的一種傳統方式。藉由剪接或移動的方式，來呈現人物對話的節奏，也已成為一種拍攝對話的標準做法——像是很常見的邊走邊談——而不是用仔細佈置畫面內容的方式來進行。

　　雙人鏡頭裡有一種往往被人忽略的舊式典雅。不同於另一種只將頭部與肩膀納入畫面的鏡頭／反鏡頭拍攝方法，因為雙人鏡頭必須在畫面中同時顯現兩個角色，代表鏡頭需設置在離拍攝角色較遠的地方。這麼一來，演員就能更自由地運用動作做演出，肢體動作也會更加融入對話的整體性中。雖說這麼做會減少操控攝影技巧的機會，但演員卻有更多獨立的發展空間，同時也能增加兩個演員間的互動方式。

　　就拿李察‧林克雷特（Richard Linklater）的作品來說吧！1995 年的《愛在黎明破曉時》（*Before Sunrise*），以及 2004 年發行的《愛在日落巴黎時》（*Before Sunset*）和 2013 年的《愛在午夜希臘時》（*Before Midnight*）兩部

續集，詳細地描繪了由茱莉・蝶兒（Julie Delpy）所飾演的席琳（Céline）和伊森・霍克（Ethan Hawke）飾演的傑西（Jesse），兩人之間糾纏了數十年的愛情故事。基於這三部電影幾乎都是由一系列的對話所組成，它們便成了研究拍攝不同對話場景的最佳教材。

來自電影業界的建議

如果你能夠把雙人鏡頭拍得很好，就可以省去剪接的必要。角色的位置以及他們的後續行動，會決定鏡頭該如何移動。你可以透過場景佈置（也就是計畫哪些物體該放在畫面的哪個位置）來創造節奏，如果有需要的話，再重新調整位置。

⚙ 多人行 》

上：《歡迎來到布達佩斯大飯店》（*The Grand Budapest Hotel*）中的雙人鏡頭。
下：《七武士》（*Seven Samurai*）中的多人鏡頭。

越過界線
Crossing the line

> **無論如何，都千萬不要跨過那條線。**

任何關於電影製作的基本規則，都是可以被打破的，但有一個例外——也就是所謂的「180 度角規則」（180-degree rule）。如果你想要維持影片整體的空間感，以及物體或角色之間的空間感，那麼請你還是遵守這個規則吧！如果不小心越過了這條無形的線，就會使場景中的人、物位置錯亂，造成奇怪的視覺感。

簡單地說，請想像在一個空間裡，兩個演員面對面之間的空間有一道直線。當然，這條線不會保持不動，尤其當演員移動位置的話。但為了保持場景的連貫性，在整個拍攝過程中，攝影機必須待在這條隱形線的同一側，不能越界。

⊛ **不能跨越的那條線** 》

保持攝影機與拍攝主題之間的空間關係的重要規則。

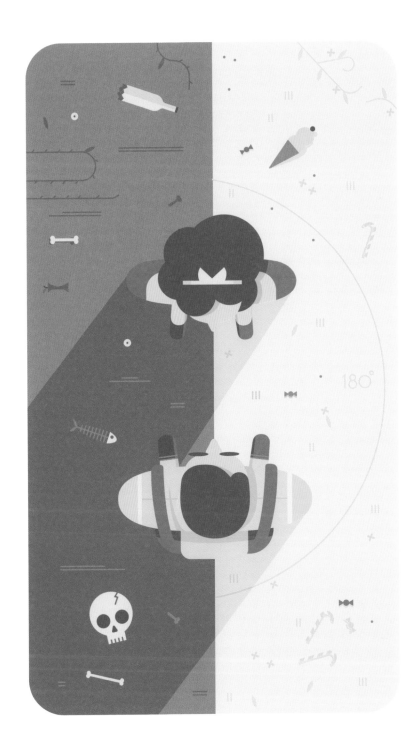

維持角度

讓我們想像一下：你正坐在劇院裡觀賞舞台上的一幕場景。你的視角始終保持一致，因為你的位置永遠不會在突然間轉換到舞台的另一側。但是如果你的位置真的移動了，這種突然的視角轉換就會造成「越線」的情形。在剪輯階段的時候，這個規則的重要性就會顯現出來了。你必須注意連貫性的問題，如果一個角色是從畫面的右邊離開，那他們就必須從畫面的左邊進入你的視野，否則他們看起來就會像先往後走，然後又往前走。如果你不想遵照這個規則，只能是因為故事的情節已經轉換地點，而一段時間已經在故事中流逝了。

至於導演故意打破 180 度角規則的例子，則多的不勝枚舉，用意是要創造出干擾觀眾的錯覺感。在今敏 2006 年的動畫傑作《盜夢偵探》（パプリカ）中，有一個片段是劇中角色很詳細地對 180 度角規則做出解釋，但緊接在後，導演便故意完全破壞了這個規則。

19

物體與空間設置
Geography

> *告訴觀眾那張桌子底下藏著一顆炸彈，而且它會在五分鐘後爆炸……*
>
> ——亞佛烈德·希區考克

主流的動作片常常毫不保留地漠視物體與空間設置的問題，彷彿攝影機能夠任意地擴張和收縮空間。

觀眾只能透過你告知他們的資訊，來了解地點 A 與地點 B 的相對位置關係。影片中一旦出現空間不協調的問題，是無法靠著拼命剪接來掩飾的。請務必清楚地保持物體與物體之間的空間，以及物體與其所在空間等的一致性。

一些電影中最驚心動魄的時刻，是透過精心架設的空間感，才能激起觀眾精神上的刺激，這就像你必須先好好地將長長一列骨牌排好，才能心滿意足地看到它們被一口氣推倒。

設置

就拿史蒂芬·史匹柏的《侏羅紀公園》裡，暴龍攻擊人類的場景來說吧！你

是否注意到史匹柏是以緩慢的步調來設置他的場景呢？他首先讓觀眾熟悉所有演員與物體的位置，其中並沒有任何快速的剪接，同時以相當傳統的方式來呈現畫面：除了用演員的視線來告知觀眾下一步的動作，設置在背景的另一輛吉普車也同時連結了兩個空間──這麼做可以確保觀眾了解兩部吉普車之間的相對距離，以及這個場景內其他物體間的空間距離。

　　史匹柏在 2005 年的電影《慕尼黑》（*Munich*）中，在關於炸彈的一組鏡頭裡也使用了相同的手法：首先，觀眾得知炸彈是藏在一棟公寓裡，接下來，大家可以看到主角們在公寓外頭等待時的位置，同時，畫面上又呈現這些演員全神貫注地望著樓上的窗戶，等待引發炸彈信號的神情。這樣我們就已經知道一切關於人與物體的位置，以及接下來事態應該會如何發展了。但是史匹柏卻在這裡插入了一個小麻煩：即將成為受害者的那個人的小女兒。由於她的出現，使得阻止炸彈爆炸變成一場與時間的競賽。因為觀眾已經知道角色們在限定的時間內完成這項任務需要移動多少距離，如坐針氈的焦慮感也由此而生。

◉ **炫目範例** ≫
史匹柏的《慕尼黑》提供了物體與空間設置的大師級指導範例。

運鏡
Movement

> **謹慎地處理攝影機的移動方式，可以為你的電影帶來活力與力量。**

　　在早期製作電影的時候，攝影機宛如無法移動的龐然大物。而現代的數位相機體積嬌小，移動拍攝器材早已不成問題了。你甚至只需要用相當低廉的費用，就可以將一台 GoPro 相機架設在空拍機上，並拍出很棒的空拍影片。

　　在馬丁·史柯西斯 2006 年的作品《計程車司機》裡，有一段關於攝影機的「客觀」運鏡手法，雖然相當簡單，效果卻驚人的出色。在這個場景中，由勞勃·狄尼洛（Robert De Niro）所飾演的崔維斯·拜寇正在使用公共電話打給他心儀的女孩。因為崔維斯把他們之間的關係搞砸了，所以他試圖做一些彌補。只是顯而易見地，事情進展得非常不順利。

🎞 **小心移動** »

攝影機的每個動作都應要有其充分的意義。

在通話的過程中，史柯西斯一開始是以主觀鏡頭，把攝影機的焦點集中在崔維斯身上，但之後鏡頭卻毫無預警地慢慢朝崔維斯的右邊移動，並持續遠離他，最後停留在通往街道的空洞走道上。這個令人驚奇的效果象徵著主角的孤獨感，同時也強調了他內心的寂寞，好像連攝影機都對他不感興趣似的。憑著這個簡單的運鏡方式，史柯西斯明確地對他的角色做出了詮釋。

來自電影業界的建議

請務必嚴格地要求自己好好處理運鏡。記住這一點：攝影機移動時，會很自然地暗示出主觀性，例如某個角色正受到跟蹤或被人監視。如果你的目的只是要表達客觀性，那就要想辦法透過旁觀者的視線，來達到這種效果。

變焦
Zoom

> **變焦是 1970 年代拍攝電影時，經常會使用的一種運鏡手法。**
> **在現代的電影中，則通常被用來製造諷刺或懷舊的效果。**

變焦是一種無法用肉眼複製的人工效果，而且它通常不是靠移動攝影機拍出，而僅僅透過調整鏡頭的焦距來完成。只要動一動大拇指，就可以瞬間放大所拍攝的物體，更清楚地呈現物體表面的細節。

「靠近」拍攝中的物體

以變焦拍攝時，會讓人把注意力拉回到攝影機這頭的視角。它能夠加強現實的感覺，提升攝影方在場景中的存在感。但我不得不在此提醒你：如果你手邊只有智慧型手機，那你幾乎不可能讓變焦的動作看起來流暢無比。處理得很好的變焦鏡頭可以令人十分激賞，同時讓影片看起來非常真實。拿勞勃·阿特曼（Robert Altman）1971 年的作品《雌雄賭徒》（*McCabe & Mrs. Miller*）來說吧！他在這部影片中，就使用了許多非常典雅的變焦運鏡。

雖然現在幾乎所有數位攝影器材都具有變焦的功能，但使用簡單的推軌或平移，也一樣可以達到相似的效果（請參照第 86 頁），它們提供了比較平實的視覺解決方案。

你也可以把變焦和移動鏡頭一起使用，來加強影片中的緊張不安或焦慮感。在使用移動式軌道車把攝影機拉離拍攝對象的同時，以變焦放大這個拍攝主體，就有可能可以達到像希區考克在 1958 年的《迷魂記》裡一炮而紅的獨特視覺效果：由於背景看起來壓過前景，因而造成觀眾的視角失衡。用這種方式來表達詹姆斯·史都華（James Stewart）這個患有懼高症的角色，真是令人拍案叫絕。

來自電影業界的建議

請注意——數位相機的變焦功能可能會降低畫質，尤其是在夜間拍攝的時候。

⊛ 精彩的變焦 ≫

阿特曼的《雌雄賭徒》裡，有著種種典雅的變焦運鏡。

推軌和平移
Dolly & truck

> **移動攝影機這件事，一定要經過謹慎的思考後，再作決定。它也同時會強迫你思考如何將有趣的新事物，加入畫面中。**

　　現代的數位相機由於體積較小的關係，只要有一點點震動，都會影響到拍攝結果。很不幸的，我們的手天生就會抖；另外，風的吹動也會對拍攝造成影響。因此，想要獲得一個完美的靜止畫面，還真不是件簡單的事（提示：請使用腳架）。但如果你早已對這種狀況了然於心，那麼只要處理得當，就可以讓你的電影增加更多專業感。想要讓攝影機順暢地移動，基本款的攝影軌道推車是值得投資的工具，而且你還可以在網路上用相當便宜的價錢，買到已經組裝好的裝備。或者，你也可以自行即興發揮：把攝影機架設在任何一個有輪子的物體上——例如滑板車，或購物用的推車——這些都可以充當攝影機的專用推車。當尚盧‧高達（Jean-Luc Godard）在拍攝 1960 年的法國新浪潮經典作品《斷了氣》（Breathless）時，他就是讓攝影師坐在輪椅上，由自己推著輪椅穿梭在巴黎的街道，以及舊時代女子的私密起居間內進行拍攝。

差異在哪？

　　推軌（dolly）和平移（truck）這兩種拍攝方式的差異，只在於攝影機移動方向的不同：推軌是前後移動，而平移則是左右移動。基於它們的用意與目的，這兩種方式都被歸類在追蹤鏡頭的範圍裡。

　　在攝影機往前接近拍攝物體或往後倒退時，推軌鏡頭的焦距保持不變，這是它不同於變焦鏡頭的地方。相反地，變焦鏡頭是在保持相機靜止的狀況下，先聚焦在畫面內的一個特定物體上，再調整焦距進行拍攝。

　　你還可以想想看其他許多可利用推軌的拍攝方式。將鏡頭慢慢朝角色推進的方式，可以讓人因為與角色逐步建立的親近感，而讓這個鏡頭帶有情感的重量；而將鏡頭往角色快速推進，則可能製造出一種驚奇感──像是告知觀眾這個角色突然想起了某件事。那麼，如果把攝影機拉離角色的話，又會如何改變這個鏡頭的意義呢？

保持流暢

　　平移鏡頭通常用於表示跟隨拍攝主體的活動。比起手持拍攝，平移鏡頭可以讓攝影機更流暢地在空間內移動。

在朴贊郁 2003 年的電影《原罪犯》（Oldboy）中，有一個片段是主角被一群暴徒包圍時，手持鐵錘自衛的場面，而攝影機以橫向移動的方式，在窄小的通道中滑動拍攝。這是一個簡單又不失優雅的範例，使用平移鏡頭在狹小的空間裡涵蓋了一系列的動作。

法蘭西斯・福特・柯波拉（Francis Ford Coppola）在 1972 年的作品《教父》（The Godfather）裡提供了一個很棒的例子——如何使用推軌鏡頭，把訊息漸進式地傳遞給觀眾。首先，他使用特寫鏡頭為一個殯葬業者的獨角戲做開場，然後慢慢地把鏡頭拉遠，揭露出他所在的位置：教父的辦公室。接下來，隨著攝影機推車的移動，一個聆聽者的背影從畫面的一邊被引入觀眾的視野，而人們的注意力也就從說話的角色轉移到這個神秘的角色身上。畫面從特寫鏡頭變成了雙人鏡頭，隨著聆聽者成為畫面的主要人物，兩人的身分高低也在這時顯現出來。之後，說話的角色繞過桌子而形成了第二個雙人鏡頭，接著畫面才剪接到馬龍・白蘭度（Marlon Brando），電影的主角在此才被正式介紹。光是利用簡單的攝影推車，柯波拉就運用了三種不同的構圖元素：先是特寫鏡頭，再來是兩個雙人鏡頭，而這兩個雙人鏡頭都分別傳遞出了更多關於角色之間關係的訊息。

⚙ **與白蘭度同行** 》

《教父》以令人難忘的推軌鏡頭，
來介紹片中的重點角色。

追蹤鏡頭 Tracking Shot

仔細觀察電影史上那些最令人印象深刻的
長鏡頭（一鏡到底）範例。

01

———

歷劫佳人
Touch of Evil
奧森·威爾斯，1958 年

墨西哥邊界的一場嚴酷戰爭，被一貫自信又充滿活力的奧森·威爾斯活靈
活現地呈現在大銀幕上。他以可怕的追蹤鏡頭緊緊追隨藏在汽車後車廂的
炸彈，並以此作為電影的開場。

02

———

地心引力
Gravity
艾方索·柯朗（Alfonso Cuarón），2013 年

追蹤鏡頭可以用來模擬即時的效果，但它們並不一定要透過一氣呵成的長
鏡頭拍攝來完成。這部以太空為主題的傑作，它那十七分鐘的驚人開場片
段，即是通過複雜精細的剪接而拼湊出來的。

03

不羈夜
Boogie Nights
保羅・湯瑪斯・安德森（Paul Thomas Anderson），1997 年

安德森使用蜿蜒的追蹤鏡頭，作為這部鋪張華麗、關於成人電影界的故事開場。這個經過縝密設計的掃射鏡頭，是一口氣介紹全體角色的完美範例。

04

週末
Weekend
尚盧・高達，1967 年

電影界最有名的追蹤鏡頭之一，來自尚盧・高達睿智又離奇的諷刺作品。在這部關於社會衰敗的電影中，攝影機緩慢地追拍從公路到鄉村地區，蜿蜒而過的大塞車景象。

05

我是古巴
I Am Cuba
米哈依爾・卡拉托佐夫（Mikhail Kalatozov），1964 年

在描寫關於革命前的古巴的這個沈鬱輓歌裡，導演以令人激賞的追蹤鏡頭營造宏大規模的感覺，尤其當攝影機從行進中的送葬隊伍間往後拉遠時，畫面呈現出成千上萬的哀悼者擠滿街頭的場面。

手持拍攝

Handheld

> **雖然製作電影有構圖和運鏡的基本規則，但這並不代表你就一定得墨守成規。**

　　手持拍攝可以讓一個場景或整部影片，帶有類似紀錄片給人的粗糙臨場感，和戲劇性的即時感。看看保羅·葛林葛瑞斯（Paul Greengrass）的《神鬼認證》系列電影吧！你可以發現，手持攝影機能夠在一系列的動作鏡頭拍攝中，製造出近距離的活力和動感。在 2004 年的《神鬼認證 2：神鬼疑雲》（*The Bourne Supremacy*）中，麥特·戴蒙（Matt Damon）和殺手分別以捲起的雜誌和刀子打鬥的場面，其實只經過了最低限度的剪接。觀眾在這個場景所感受到的活力，就是藉由手持攝影機拍攝演員的動作而產生的，整場戲都給人一種彷彿就在現場即時看到事件發展的感覺。

　　然而，長時間的手持拍攝也有實質上的問題。畢竟畫面仍需要有一定程度的穩定性，以防觀眾覺得頭昏眼花——而這正是 1999 年的創新手持拍攝恐怖片《厄夜叢林》（*The Blair Witch Project*）的觀眾所遭遇的問題。如果你想拍攝的場景是在一個有限大小的空間內，你可以為攝影師的手肘加上支撐物，以維持畫面的穩定性。假如這麼做有困難，也可以把加長的攝影機背帶套在脖子上，並在拍攝時，將兩隻手腕完全往前伸直，對保持穩定性也有一定程度的幫助。

　　另一方面，許多數位相機和鏡頭都有防震設定。在拍攝時使用這個設定，會
比在後製時再解決問題來得更有效率。但請不要使用變焦鏡頭——當拍攝角度
越廣（也就是使用廣角鏡頭），你的影像也較不會出現抖動的狀況。

來自電影業界的建議

請注意影像中的水平線。保持地板或地平線的水平，可以確保你有平衡
的構圖。即使一邊移動一邊拍攝，也要留意這一點。

⊛ 神鬼運鏡

近距離接觸《神鬼認證 2：神鬼疑雲》裡的打鬥角色。

24

室內拍攝
Inside

> *選擇在室內拍攝，是能夠完全掌控畫面一切內容的方式。它*
> *還可以讓你的燈光設備大顯身手……*

　　相較於室外拍攝，室內拍攝能讓你更容易控制拍片的環境。這也是為什麼大部分的經典老片（以及一些現代電影）都是在攝影棚內，而不是戶外地點完成拍攝的。在室內，你所能控制的一個重要影片構成要素，就是燈光。根據不同的拍攝方式，燈光會顯示出不同的色溫。肉眼看起來中性的白光，透過鏡頭可能會呈現出過多的黃色色調。因為不同的燈泡各有不同的色溫，所以請在正式拍攝前先實驗看看。基本上，日光燈會比 LED 燈來得柔和，而 LED 燈又比一般家用的標準白熾燈（鎢絲燈泡）更柔和些。但有時候光靠肉眼，要判斷不同的燈泡所產生的顏色，可能會有些困難，所以最好的辦法還是查看燈泡本身的標示。

　　如果拍攝的人物是站在窗戶前，那麼很有可能會發生背景過度曝光，或拍攝主體曝光不足的狀況，而導致拍出來的影像不夠清晰。這時你必須在攝影機的後面，朝著前方的拍攝對象打光。在空間有限的情況下，可以使用反光板將光線反射到所需的位置。你不必特地去買大型的專業折疊式反光板——即使是專業的電影拍攝人員，也會不時用鋪上錫箔紙的一片保麗龍或一塊紙板，作為簡單的替代方式。

室內燈規則快易通

- 不要從上面打光。

- 不要在拍攝主體的下方朝上打光（除非你意圖製造特殊效果）。

- 避免臉上出現陰影。

- 光源的體積越大，燈光也會越柔和。

- 關掉攝影機的白平衡設定——因為它會讓你無法自行控制拍攝環境的色溫。

⊛ **要有光** 》

仔細安排燈光的種類及位置，
就能營造氣氛，同時加強細節。

室外拍攝
Outside

> **戶外拍攝免不了受制於種種環境因素的影響，這是無可爭議的事實。**

　　如果你是在白天時到室外拍攝，那麼你的主要光源就是太陽光。而會造成光線品質不良的因素很多，從拍攝的進行時間到天空中突然飄過來的雲，都有可能產生影響。最保險的做法，是在開始拍攝前先查一下氣象預報。如果可能的話，讓大自然滿足你的需求（反之亦然）。

確認光源角度

　　如果你要拍攝的是兩個角色分別坐在桌子兩邊對話的場景，你就必須考慮太陽（光）的位置。雖然這種場景在陰天時很容易處理，但如果在有太陽的情況下，且太陽又偏偏是在其中一個角色的後方，那麼兩人身上的光線就會顯得不均勻。最簡單的處理方式，就是把桌子（連同人一起）轉 90 度角，這樣太陽光就會平均地灑在兩個角色身上。假如不這麼做，你就必須以反光板將光線反射在較暗的那個人身上。

控制環境

　　拍攝時請格外注意背景環境的狀況。如果這是一個在公共場所拍攝的廣角鏡頭，演員的身後背景一定要保持一致。在每個剪接片段之間，如果有不一致的人或物體在背景中出現、消失，影片看起來就會很奇怪。所以，如果可以的話，請儘量將鏡頭靠近演員拍攝。此外，如果背景特別繁忙和複雜，可以考慮使用聚焦在前景的方式，讓鏡頭集中在角色身上，使背景顯得模糊一點。故事時間設定在過去的電影，就常常使用這種取巧的技巧來拍攝。

噪音的藝術

　　為了確保不會錄到除了對話之外的其他聲音，請使用指向性麥克風。如果在拍攝場地有相當大聲的間歇性噪音，例如車子經過的聲音，請等到聲音消失後再繼續拍攝。清楚且乾淨的聲音很重要，因為它們幾乎是沒辦法在事後解決的問題。

⦾ 狩獵天氣去

到室外拍攝吧！
用攝影機拍下不同的天候狀況。

100

魔幻時刻
Magic hour

> 魔幻時刻（或稱黃金時刻）是指日出後或日落前，太陽處在天空中較低位置的時候，那段短暫的完美拍攝時機。

　　這個時候的自然光是最令人感到溫暖和舒適的，它彷彿有神奇的力量，使畫面充滿了金色的光輝和柔和感。

　　只要談到魔幻時刻，就不能不提到美國最重要的獨創性導演之一：行事非常低調的泰倫斯・馬力克（Terrence Malick）。如果你想見識僅利用一天當中的短暫拍攝時機所創造出的光源效果，就一定要參考他 1978 年的作品《天堂之日》（Days of Heaven）。請特別注意劇中角色在跨越玉米田時，那些看似圍繞在他們身上的溫暖光暈。

火焰般的天空

　　如果你的影片主要是由外景所組成，你所追求的畫面又必須帶有特定的溫度、柔和的質感和拉長的影子，你就只能避免在刺眼的陽光下拍攝了。當然，假如你非得利用魔幻時刻不可，那就勢必會拉長整部電影的拍攝時間。你認為自己永遠不可能討厭像雲這種看起來毫無害處的東西嗎？相信我，你會的。

如果你發現時間不夠用，或在之後有額外增加一些鏡頭的需要，其實也有辦法可以重現魔幻時刻的效果。你可以利用一些網路上找得到的數位濾鏡，或一些簡單的 APP，都也能夠幫你在影像中加入彷彿被陽光輕輕一吻的光線效果。

來自電影業界的建議

請在事前就先確定好拍攝時間 —— 你很容易就可以在網路上查到日落的時間。不過，由於光照程度會不斷地改變而對拍攝產生影響，所以還請先做好心理準備。同時，另外安排額外的拍攝天數到你原先計畫的拍攝時程表裡，然後每天都要檢視當日的成果（以確定是否有補拍的需要）。

⊛ 夢幻場景 》
泰倫斯·馬力克的《天堂之日》，
是把魔幻時刻發揮得淋漓盡致的終極代表。

夜間拍攝

Night

> **數位相機的其中一個優點，就是具有能在低光源環境下，仍拍出細節的好性能。**

　　能手動調整拍攝設定的數位相機，因為可以讓我們自由更換鏡頭以及變更感光度（ISO）的數值，所以它們的拍攝效果通常會比智慧型手機來得更好，尤其是當處在低光源的環境中時。ISO 是用來調整相機對光線敏感度的設定，當 ISO 的數值越小，拍攝時所需的照明也就越多。

　　如果你有一台單眼相機（DSLR），可以嘗試各種不同的 ISO 設定，看看效果如何，但是請記住一點：ISO 的數值越高，影像的畫質也會越低。不過別擔心，即使是最便宜的相機，也能支援 ISO1600──或甚至 3200──的感光模式，而不至於對所拍出的畫質產生太大的影響。另一方面，用大光圈拍出淺景深效果，也可以省去很多麻煩。如果你沒有單眼相機，倒也不必著急，手機也一樣可以用於夜間拍攝，只是你可能需要更注意選擇並調整拍攝場地的光線效果。

⊛ **厄夜拍攝** »

《厄夜叢林》是低成本的夜間拍攝傑作。

曝光的控制

　　大多數的手機能辨別拍攝環境並自動套用某些設定，例如聚焦和曝光，但是這種方便性卻會讓低光源下的移動拍攝產生許多問題。好消息是，有些價格合理的 APP 可以讓你更容易掌控特定的環境因素，像是曝光、快門速度和 ISO 等這些你最需要的設定。

來自電影業界的建議

當你在尋找夜間拍攝的場地時，請選擇本身就附有燈光的地點。因為如果你將裝電池的 LED 燈架設在相機上，就會產生一種看起來很人工的光線效果，讓畫面看起來沒那麼自然流暢。

28

在移動的車上拍攝
Driving

> 在開始思考要以什麼方式在移動的交通工具上拍攝之前，請先處理好安全措施的問題。

如果你不確定是否安全，就算這種想法只在腦海中一閃而過，也不要冒險行動——請放棄拍攝這個鏡頭。你可以重寫這一幕或做別的計劃，例如把它改成在公車上的場景。

問問自己這些問題：這個場景有沒有包含台詞？攝影機一定得設置在車上嗎？你能夠以另一台車緊跟在後的方式來拍攝前面那輛車嗎？如果駕駛和乘客有對話的場面，那麼最不花錢的拍攝方式就是由後座往前拍。但如果你在駕駛的眼前揮舞攝影機，就會引發安全上的顧慮。或者，你也可以試著用特別的方式來取景，例如利用車中的後視鏡，然後以插入鏡頭或旁跳鏡頭（cutaways）來捕捉臉部的畫面。

就算你的攝影機小到可以固定在車子的儀表板上，但這麼一來，也同時限制了拍攝角度的變化。另一方面，在白天拍攝移動場景，是一件非常具有挑戰性的任務，因為白天時的背景變化一覽無遺，如何保持畫面的連貫性，就成了最大的問題。而在夜間的車上拍攝，卻可能碰到燈光過剩的狀況。請儘量將攝影機靠近拍攝對象，並以淺景深效果來降低背景的干擾。

速度的錯覺

　　柯恩兄弟（The Coen brothers）1984 年的處女作《血迷宮》（*Blood Simple*）中，介紹主角的那一段畫面提供了保持簡單拍攝風格的直接範例。那是一個從看似正在行駛中的汽車後座所拍攝的對話場景，但事實上在拍攝時，車子本身是處於靜止的狀態。他們利用落在擋風玻璃上的雨滴以及移動的燈光，把背景細節變得模糊，同時也製造出車子在移動的假象。

　　偉大的伊朗導演阿巴斯・奇亞洛斯塔米（Abbas Kiarostami）曾經拍過整部都是以移動中的汽車場景所組成的電影：2002 年的《十段生命的律動》（*Ten*），就是以攝影機固定在儀表板上的方式，來拍攝一名女性在德黑蘭（Tehran）陸續接送不同乘客的故事。這種優雅的簡單設計之所以成功，是靠著現代數位相機小巧的體積，以及讓人能夠隨時開始拍攝的功能才得以辦到的。

◉ **公路之王** 》

想要在移動的車上拍攝，
對預算不高的導演來說，是件非常困難的事。

遊走在法律的邊緣
On the lam

> **如果你有個非常確定，且萬萬不可缺少的鏡頭，但拍攝經費卻不夠時，那麼我會說：別想那麼多了，就放手一搏吧！**

在公共場所拍攝，需要先獲得該地的政務委員或主管機關的同意才行。但是根據你想拍攝的地點不同，拍攝許可證也可能會讓你花上不少錢。請試試看能不能透過協商來獲取比較便宜的價格，因為有時候低預算的企劃可能會得到意外的減價。

即使你只是在住宅區的街道上拍攝，也務必先告知住在那裡的左鄰右舍你的計劃。這一點非常重要！除了因為這是基本的禮貌之外，你也比較可能因此而獲得控制拍攝環境的機會。

人口稠密的地方比較容易產生拍攝的困難，因為你必須保持良好的拍攝背景狀況。如果影片中拍到了路人盯著攝影機鏡頭看的模樣，那這個鏡頭就用不成了。所以，請仔細思考某個場景是不是非得要在某個特定地點拍攝不可。此外，請小心避免多餘的置入性行銷：如果你在鏡頭中不經意地拍攝到某個顯眼的品牌標誌，你就有可能得為了這個鏡頭而大傷荷包。

快跑！

在拍攝 1964 年的電影《法外之徒》（*Band of Outsiders*）時，尚盧·高達需要拍一個角色穿越巴黎羅浮宮的狂奔場景。他將攝影機暗中帶進博物館內，接著要演員開始向前衝。在電影中追逐演員的警衛是拍攝當天實際在工作崗位上的警衛。不過這種奇招太危險，不宜再度使用。

要再三確認是否獲得公共場所的相關拍攝許可是件很花時間的事。請仔細考慮是否可以把場景改寫，選擇在不會引發後勤或法律問題的私有土地上拍攝。

⊛ 秘密拍攝

上：高達的《法外之徒》。

下：實際的拍攝情形因為過於胡鬧，換來了和電影不同的殘酷結果。

保持連貫性
Continuity

> *如果在電影中出現破壞了連貫性的錯誤，哪怕只是非常小的一個錯誤，也可能會讓觀眾覺得很掃興，進而對故事的可信度造成損害。*

　　當你拍攝完一系列精心設計的絕妙場景，以及那些會讓觀眾的情緒升到最高點的高潮畫面之後，最不想碰到的，就是在剪接時發現自己犯了一個明顯的錯誤：某個演員在一個鏡頭中明明打著領帶，但在下一個鏡頭裡，領帶卻消失了。也許這個演員的演技無與倫比，但唯一會讓人注意到的，只剩下「那條領帶失蹤了」。

　　雖然電影的連續鏡頭會給觀眾一種事件是接續發生的錯覺，但其實每個鏡頭都是個別獨立拍攝的，且有可能不是在同一天一起拍攝的。當動作開始重複的時候——不論是演員或攝影機的動作——畫面一定要保持連貫性，這樣在剪接時才能保持天衣無縫的效果。

保持記錄

　　拍攝中的每件事都需要經過謹慎的考慮，同時也必須保持記錄，這些就是場

記的份內工作。他們的職責是把每個場景中重要的資訊寫下來：如果有演出的動作，就必須將這件事詳細地加以記載；若有使用任何道具，就要把它們列出來。還有，那位演員是用左手，還是用右手接電話呢？這也必須記錄下來。

　　如果沒有場記的話，你就又多了一件需要留心的事了。請用手機將演員的服裝在場景的開頭和結束時分別拍照，然後以同樣的方式替場景佈置拍照存檔。如果你沒辦法在一天之內完成某個連續鏡頭的拍攝，最好在下次拍攝或重拍前，先和演員把之前拍好的片段看過後，再開始接下來的行動，以確保他們記得身體的動作和在場景中的移動方式。

來自電影業界的建議

場景記錄內容越是詳細，鏡頭內的一切也越能被精準地重現，進而降低發現惱人錯誤的機會（尤其是在沒時間重拍或解決問題的情況下）。

⊛ 大家來找碴 »

卓別林的經典流浪漢角色，
就出現了嚴重的場景串聯錯誤。

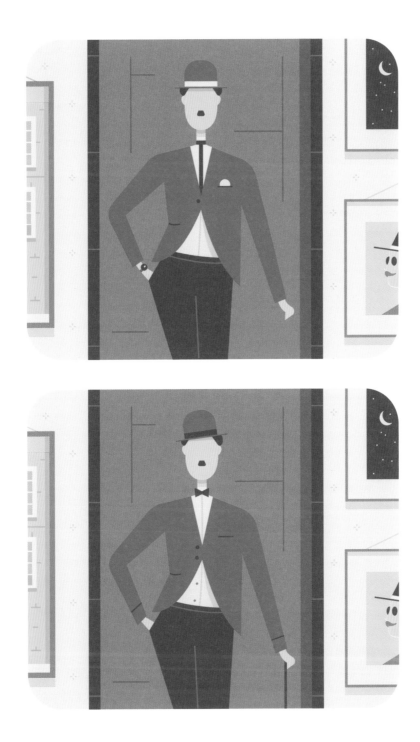

旁跳鏡頭
Cutaways

> **將拍攝環境中其他事物的畫面安插到影片裡，會讓你的電影更有詩意。旁跳鏡頭可以視為影片中的標點符號，或是讓人喘一口氣的短暫片刻。**

　　為了在編輯影片時能有更多可利用的素材，即使場景設計已經安排妥當，你還是可以在拍攝當天加入一些即興發揮的空間。

　　你只要多拍幾個鏡頭，就可以得到全方位的動作細節，而細微的示意動作可以在之後再整合到一組鏡頭裡。這種鏡頭也被稱為「輔助鏡頭」或「輔助畫面」（B-roll）。它們可以持續長達一秒或數十秒，且不一定要提供和劇情相關的資訊。

　　有一種對場景具有影響力，但卻不會影響到劇情的知名鏡頭範例，那就是「枕頭鏡頭」（pillow shot），這名稱來自偉大的日本導演小津安二郎所使用的一種拍攝手法。這種鏡頭常常實際拍攝枕頭和其他靜止的物體長達好幾秒的時間，再把這些畫面用來當成影片中的標點符號，以及為戲劇化的場面提供緩衝作用。

　　然而，小津並不只是隨性地將拍攝枕頭的鏡頭插入他的影片中。這種鏡頭的定義還可以延伸至拍攝環境景觀或空蕩蕩的空間，製作成類似定場鏡頭功能的旁跳鏡頭。它可以作為一種視覺上前後不連貫的陳述，且能夠建立起沉思般的節奏。請在拍攝時程表中安排多餘的時間，讓你拍攝一些看似無關的細節，因為這些片段在之後製作連續鏡頭時，說不定可以幫你一個大忙。

　　不過，雖然這種鏡頭能夠用來強調場景的一些意義，但它們也很可能會幫倒忙。千萬不要在非常戲劇化的重要場景內加入一隻看起來很迷惑的貓咪——這種旁跳鏡頭只會扼殺了影片該有的衝擊力。

來自電影業界的建議

一旦完成場景中較具戲劇性部分的拍攝後，請把它再拍一遍，但這次要把焦點著重在較小的事物上，例如示意動作、角色擺放手的方式，或雨滴落在窗戶上的畫面。

◉ 參考小津安二郎

他在場景變換之間拍攝的
那些極富氣氛的「枕頭鏡頭」非常有名。

對話的錄音
Recording dialogue

> 在腦海裡想像預期中的電影畫面是件相當簡單的事，不過要想像一部電影聽起來是什麼樣子，就很困難了。

　　聲音很重要——千萬不要低估它的重要性。你可能有辦法掩飾畫面品質的問題，但在聲音這方面，就比較不能容許發生失誤了。雖然現代的智慧型手機可以拍攝出很棒的影像，但它們的內建麥克風卻沒有一流的錄音效果，在戶外拍攝的時候尤其明顯。所以指向性麥克風，特別是收音範圍較小的類型，就成了很重要的工具。

　　拍攝環境的空間越是有限，聲音也越容易控制。背景雜音是你無論如何都要想辦法避免的，因為它們從一個鏡頭到下一個鏡頭裡都會不斷改變，所以在剪接最後階段的影片時，不可避免地會出現不一致的聲音起伏或狀態。比較好的做法是在後製階段加入另外錄製的背景聲音，讓剪接的鏡頭呈現流暢的音效。

來自電影業界的建議

如同在拍攝前必須先研究場地的燈光需求一樣，請一併研究現場的聲音狀況。由於不同的空間會有不同的收音效果，所以想辦法錄製清晰、乾淨，又沒有回音的聲音，是件很重要的事。

⊛ 收音的絕妙範例

法蘭西斯・福特・柯波拉的《對話》（*The Conversation*）中，
有著很棒的錄音和操控聲音的例子。

場景裡的音樂

　　如果你是同時進行影片中對話與音樂的錄音，那麼在剪接時就會出現問題。請記住，這些場景的構成要素都可以等到編輯時再加進影片中，可是聲音一旦被錄起來，就沒有辦法消除了。

　　專業的電影製作會使用場記板這種視覺與聽覺的提示方式，來同步影片中的聲音。但你並非一定要使用實際的場記板——只要讓某個人在開拍時站在攝影機前，並且做出拍掌的動作就可以了。

　　假如你必須替某個動作很多的場景錄製對話，那就一定要事先排練。此外，拿著麥克風的那個人必須清楚地知道攝影機畫面上方的拍攝界線，這樣你才不會不小心把麥克風給拍進影片裡。

來自電影業界的建議

　　如果你雇不起專業的錄音人員，那麼在拍攝當天檢查收音的狀況，就成了很重要的任務。不要以為聽現場的對話就夠了——你必須戴著連接到錄音設備的耳機——這樣就可以知道究竟錄到了什麼聲音，以及錄音的效果如何了。

音效

這份決選名單包含了善於運用創新手法
來呈現聲音的導演。

01

大法師
The Exorcist

威廉·弗里德金（William Friedkin），1973 年

這是關於一個母親嘗試從惡魔手中將女兒拯救出來的恐怖故事。那些畫面中看不到的聲音讓觀眾心驚肉跳，例如閣樓中快速移動的「老鼠」腳步聲。

02

死囚逃生記
A Man Escaped

羅伯·布列松（Robert Bresson），1956 年

布列松的這部存在主義傑作，描述了二次世界大戰時，一個法國反抗軍成員企圖越獄的故事。由狹小的牢房外傳來的種種聲音，加強了主角想逃獄的欲望。

03

邪典錄音室
Berberian Sound Studio
彼得・史柴克蘭（Peter Strickland），2012 年

這部精彩卻又怪異的英國電影有著優秀的音效設計。這是關於一個名聲不好的擬音師跌落到 1970 年代義大利恐怖電影的音效夢魘谷底的故事。

04

M 就是凶手
M
佛列茲・朗（Fritz Lang），1931 年

這不僅是有史以來第一部有關連續殺人魔的電影，且到目前為止，它仍是這個主題裡最優秀的電影之一。除了電影本身具有很棒的配樂之外，導演還將殺害孩童的兇手的真面目，與在沉默中短暫出現的口哨聲做連結。

05

猜火車
Trainspotting
丹尼・鮑伊（Danny Boyle），1996 年

這部節奏明快的喜劇電影，描繪的是關於英國流行音樂時代（約 1990 年代中期）時的嗑藥問題。導演利用流行歌曲和與音樂節拍相符的剪接方式，創造出引發觀眾熱烈情緒的大銀幕體驗。

周遭環境的聲音
Ambient sound

> 影片中的聲音品質可以決定電影的成功與否。所以請採取一定的措施，來「採集」所有細微，卻有必要的聲音，同時，容許足夠的空間來堆積可以營造氣氛的環境聲音。

　　雖然我們已經討論過錄製清晰、乾淨對話的必要性，但電影裡還有其他值得我們注意的聲音構成要素。專業的音效工作人員會使用攜帶式的現場混音器來錄製電影的背景聲音——也就是所有非對話的聲音。混音器可以讓你在錄音時精細地調整聲音的大小。如果不這麼做的話，麥克風就可能必須直接接在攝影機上。

　　然而，請記住一點：將錄影與錄音分開進行——也就是說，另外使用簡單的錄音設備來錄音——會讓你更能掌握音量的大小。在開始拍攝前先測試錄音的音量，這樣你才能確定音量不至於太大聲，因為任何聲音的扭曲都會導致那些錄好的聲音變得毫無用處。

　　針對室內場景，你就要獲取所謂的「室內環境音」（room tone）。請在無人說話的情況下，在場景拍攝地點進行好幾分鐘的環境錄音。當你在做混音的時

候，把這個「室內環境音」的聲帶以低音量的方式加入場景中，就可以掩飾任
何因剪接而出現的輕微聲音波動。

　　請將同樣的方法應用在外景的拍攝。當室外場景出現了角色進行對話的場
景時，使用指向性麥克風可以隔絕所有任何的背景噪音。這麼做是為了盡可
能獲取最乾淨的對話錄音。與錄影分開來錄製的背景聲音或「環境音」（wild
track）可以在混音時加入場景中，以達到無縫接軌的剪接效果。

來自電影業界的建議

指向性麥克風（或槍型麥克風）是錄製對話時的重要工具，而立體聲麥
克風則是錄取環境或背景音效的必要裝置。

⦿ 麥克風大選秀

槍型麥克風、領夾式麥克風、無線麥克風……
選擇最符合你需求的款式。

後　　　製
建構與加強你的故事

整理素材
Organising

> 在你完成所有的鏡頭拍攝後，難免會產生想要馬上開始編輯影片的衝動。但如果你可以先花一點時間整理手中的素材，對之後的作業流程會更有幫助。

　　首要任務：存檔，並將一切備份。接著檢查所有的檔案是否已經確實適當地儲存和備份。接下來，你才可以真正開始把所拍的上百個鏡頭，轉換成一部真正的電影。

　　在將那些數十小時的影片匯入你想使用的編輯軟體之前，請先建立一系列有條理的檔案夾來為每一段影片命名以及分類。如果你對每個鏡頭和插入畫面的拍攝地點都瞭若指掌，就能確保剪輯作業的流暢。再來，參考拍攝劇本並為每個場景製作專屬的檔案夾，然後將相關的影片和聲音檔案加入專屬的檔案夾內，並以鏡頭屬性和該鏡頭是第幾次拍攝的數字來為檔案命名（例如：主要鏡頭 01）。

◈ 「你必須有一套系統」 》

約翰‧庫薩克（John Cusack）在電影《失戀排行榜》（*High Fidelity*）中，為他大量收藏的黑膠唱片仔細地分門別類。

如果你把聲音和影像分開來錄製，那麼就必須將聲音檔和相關的影像檔配對。雖然這麼做很花時間，可是一旦完成後，會讓剪輯的過程變得更容易。這樣做的另一個好處，就是你可以選擇拍得最棒的那個版本，免得你明明找到拍得最滿意的鏡頭，卻因為發現裡面的聲音有問題，而不得不放棄使用。雖然這個過程很單調乏味，但適當地歸納和整理所有的影片，可以為之後的作業省去許多麻煩。此外，將所有的檔案放在同一個地方，不但可以讓你在編輯時更容易找到它們，同時也能加快製作的速度。

來自電影業界的建議

千萬不要刪掉任何東西。你永遠不會知道你是否有可能會使用某個鏡頭——即使裡面有很明顯的錯誤。就算這段影片被淘汰是因為一個角色被桌子絆了一下，也不代表那個鏡頭裡就沒有你能使用的單獨畫面。

選擇影片
Selecting material

> 對影片的選擇應該要嚴加把關。把你的電影企劃當作是一個活生生的物體，而它需要在各方面都達到完美的均衡條件，才能夠蓬勃生長。此外，每一個拍攝片段都可能有其獨特的價值。

請仔細檢閱場景中的每一個鏡頭，然後把值得加入電影內容的部分記下來。檢討一下每個拍攝鏡頭各有哪些優點和缺點？哪個鏡頭又有最完美的演出？

不要認為你必須完整地使用一個鏡頭的全部內容。剪輯影片是個非常具有魔力的過程，它最大的好處，就是可以讓你將不同來源的檔案夾中最棒的部分截取出來，拼湊在一起後，創造出一個全新和特別的成品。

混合搭配

如果某個鏡頭中錄的聲音很棒，但是影像本身卻差強人意，試著想想看，可以如何利用這段錄音，來搭配其他錄製鏡頭的影像。例如不使用拍攝說話者的鏡頭，而留下聆聽者的反應鏡頭，就是一個既能使用其他影片來替代原本的影

片，但又能保留說話角色錄音的絕佳方式。當然，有時候也可能因為技術性問題或劇情更改，而導致整個拍攝片段都變得無法使用。

　　導演彼得‧傑克森（Peter Jackson）分別在《魔戒三部曲》（*The Lord of the Rings trilogy*）每部片上映的一年後才發行它們的導演版。在院線版裡被拿掉的那些場景在技術層面來說並沒有任何問題，移除這些場景的目的，只是單純要加快電影的節奏。

⊛　「**我的寶貝！**」　》

彼得‧傑克森製作了自己最滿意的導演版《魔戒》。

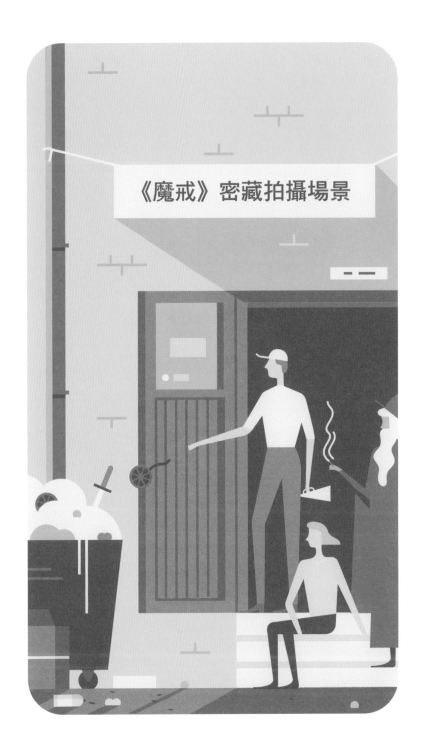

《魔戒》密藏拍攝場景

剪片

在 1973 年的《大法師》剪輯過程中，導演威廉‧弗里德金和劇作家彼得‧布拉蒂（Peter Blatty）發生了激烈的意見衝突，導致兩人很長一段時間都不再與對方聯絡。使他們起爭論的場景，是關於兩個神父討論惡魔動機的畫面，這個場景闡述了電影的重要主題。布拉蒂認為這些主題應該要被明確地表達出來，但是弗里德金則認為曖昧的解釋也有其優點，所以主張應該把該場景刪除。直到 2000 年，弗里德金為了幫布拉蒂一個忙，才把這個場景加入電影中。

當你花了好幾天的時間反覆觀看同一段影片後，你可能很難對影片保持客觀的看法。如果對自己的看法有所懷疑，請詢問別人的意見。把不同版本的連續鏡頭讓工作人員或朋友看過後，請他們直接了當地指出哪些鏡頭是比較好的選擇。在這個作業階段，如果能有一小群值得信賴的觀眾，是非常寶貴的。

來自電影業界的建議

不論你在拍攝當天花了多少心力在拍攝這個鏡頭，到了後製這個節骨眼上，都已經不重要了——重要的是這個鏡頭到底能不能用在這幕場景中。如果不行的話，就捨棄它吧！殘酷一點——即使你很喜歡自己拍的某些鏡頭，你最終還是得為電影選擇最合用的那一個。

導演版

或稱「重新剪接，直到你覺得滿意為止」版。

01

現代啟示錄重生版
Apocalypse Now Redux
法蘭西斯‧福特‧柯波拉，2001 年

這部未完成剪接、關於越戰的史詩級電影在 1979 年的坎城影展獲得最高榮譽的金棕櫚獎，但是導演和聲音剪輯師華特‧莫區（Walter Murch）在 2001 年共同製作了一個重新編輯過的加長版本，也就是這部描寫可怕經歷電影的最終版。

02

巴西
Brazil
泰瑞‧吉連（Terry Gilliam），1985 年

由於導演和美國電影發行公司間的意見紛爭，這部反烏托邦式的諷刺劇被電影發行公司安排了一個快樂的結局來討好美國觀眾。泰瑞‧吉連不斷地持續抗爭，最終贏得發行他個人偏好版本的權利。

<div align="center">

03

銀翼殺手最終版
Blade Runner: The Final Cut
雷利 · 史考特（Ridley Scott），2007 年

</div>

這部根據菲利普 · 金德里德 · 狄克（Philip Kindred Dick）的小說所改編的宏大新黑色（neo-noir）作品是電影不斷地被修正和「改善」的代表例子，因為這些修改工作是從電影首度發行的 1982 年就開始了。這個版本只是七個版本的其中之一。

<div align="center">

04

邁阿密風雲
Miami Vice
麥可 · 曼恩（Michael Mann），2006 年

</div>

有時候，導演會藉由家庭娛樂影音版本（如 DVD 或藍光）發行的機會，對電影做細微但重要的修改。這部電影的 DVD 版本比院線版的配樂多了一首歌曲，而那首歌將電影和原先的電視劇做了連結。

<div align="center">

05

怵目驚魂 28 天：導演版
Donnie Darko: Director's Cut
理查 · 凱利（Richard Kelly），2004 年

</div>

這是應證有時候「少即是多」這個道理的絕佳反例。在這部風靡一時的科幻電影的導演版中，有大量不必要的資訊，以及品質偏低的特效——這些應該都是在影片剪輯時應該要拿掉的東西。

36

節奏
Rhythm

> *電影是——或應該是——比較像音樂而不是小說的東西。它*
> *應該著重在情緒和感覺的發展，至於主題、意義……等，則*
> *是次要考慮的東西。*
>
> ——史丹利·庫柏力克

　　根據經驗法則，剪輯影片應該要是一個外人看不出來的流程。你可以利用剪輯來安排電影的步調和加強戲劇化的效果，但是作業的手法必須保持隱形，這樣才不會掃了觀眾的興致。

　　請時時留意每個鏡頭的長度，以及它與其他連續鏡頭之間的關係。從一個鏡頭接續到下一個鏡頭時，不論在劇情上或環境空間上，都應該要合情合理。以下有幾個製作轉場的不同方式。

跳接 jump cut

　　這個方法具有比較強烈、刺激的效果，可以把觀眾帶往非預期的場景。在1962 年的電影《阿拉伯的勞倫斯》（*Lawrence of Arabia*）中，導演大衛·連

先拍攝主角彼得‧奧圖（Peter O'Toole）在上司的辦公室接獲指令的場景。接下來的畫面是男主角以手指拿著劃亮的火柴的模樣。在他將火柴吹熄的瞬間，導演把畫面跳接至沙漠的地平線。這個將場景立即轉換到世界另一頭的轉場方式，既簡單又令人讚嘆。

劃接 wipe

這是個較傳統的轉場方式：在原先的畫面上展開一個新畫面，用來覆蓋並代替原有的影像。喬治‧盧卡斯（George Lucas）深深喜愛 1930 年代早期的《飛天大戰》（*Flash Gordon*）和《巴克‧羅傑斯》（*Buck Rogers*）中使用的這種手法，所以他也將這種方式重現在一系列的《星際大戰》（*Star Wars*）電影中。

淡化至全黑 fade to black

這個方式使畫面漸暗至全部轉成黑色時，才呈現出下一個場景，可以有效地用來表達故事中時間的流逝，但同時也會讓場景轉換的速度變慢，而影響到影片整體的步調。

⚙ 火柴畫面的剪接

《阿拉伯的勞倫斯》的這個場景跳接，
大概是所有電影中最出色的一個。

請先熟悉基本規則後，再思考該如何打破

在剪輯電影的第一回合，請先簡單行事。首先從基本的影片組合開始。在此先別擔心每個鏡頭的長度──只要確定各個場景的劇情和影像沒有問題就可以了。如果在有兩個角色對話的場景中做剪接時，請特別注意：其中一個人是不是突然站在與先前不同的位置了呢？如果是這樣的話，你一定要有能夠呈現或解釋這種轉變的方法。

這個部分的剪輯工作是相當憑直覺來處理的。由於任何錯誤或沒有保持連貫性的問題都會十分顯眼，所以請在這時把它們修正好。一旦你將一組基本的連續鏡頭安排好順序後，就可以開始對每個鏡頭逐一做仔細的調整或潤色。另外，你也可以測試各個不同鏡頭的長度與其效果。如果所有的鏡頭長度都相同，不但會導致整個場景缺乏節奏，也會是個讓人一望即知的明顯缺點。此外，試試看以不同方式剪接畫面中的動作，看它們是否會影響或增進場景的流暢感。

請讓我再重申一次：關於製作電影，沒有不能變通的規則。你所做的許多決定都會來自你的直覺反應。一旦你將各個場景都分別處理好之後，把自己從這些個別的場景中抽身，看看它在電影整體脈絡中的表現和效果如何。有些連續鏡頭可能會讓劇情變得停滯不前，如果碰到這種情形，就把它們刪除吧！而有些鏡頭則可能有讓劇情緩和幾分鐘的功效。

不要光想著每個場景中的節奏，請思考每個場景的節奏會如何影響到整部電影。

剪接

製作電影就像建造房屋，
你得將磚頭一塊一塊地砌起來。

01

驚魂記
Psycho
亞佛烈德・希區考克，1960 年

這部希區考克的代表作品不僅具有兩層故事的奇特結構，其中經典的淋浴場景更是堪稱剪輯的大師級範例：這個場景包含了 78 種不同的攝影機設置方式，且費時 7 天才拍攝完成。

02

波坦金戰艦
Battleship Potemkin
瑟給・艾森斯坦（Sergei Eisenstein），1925 年

雖然艾森斯坦與格里高力・阿萊克桑德夫（Grigori Aleksandrov）一起為這部電影進行編輯作業，艾森斯坦卻被公認是在這部影片中創造出不同剪輯手法的主要功臣。本片以默劇的形式，重現帝俄時代發生在現今烏克蘭的敖德薩（Odessa）海港內，激動人心的海軍起義事件。

03

波米叔叔的前世今生
Uncle Boonmee Who Can Recall His Past Lives

阿比查邦·韋拉斯塔古（Apichatpong Weerasethakul），2010 年

這部獲獎的泰國電影以極富詩意的方式，描繪一個關於鬼魂、化身、政治騷動，以及鯰魚公主的故事。其優秀之處，在於每個剪接片段都帶有視覺與聽覺上的驚喜。

04

斷了氣
Breathless

尚盧·高達，1960 年

這部關於浪漫的無賴企圖逃離巴黎警察追捕的故事，證實了製作電影的規則是可以被打破的。高達運用跳接的方式在影片中創造出既清晰明確，又活潑明快的節奏。

05

日正當中
High Noon

佛萊德·辛尼曼（Fred Zinnemann），1952 年

在這部有疑神疑鬼角色的重要西部片裡，飾演即將退休的警長的賈利·古柏（Gary Cooper）在背景的時鐘滴答聲伴隨下，等待著即將降臨在他身上的命運。導演精妙的剪輯方式宛如節拍器般，暗示著時間無情的流逝。

配樂
Music

> 你可以藉由配樂來加強場景中的感情張力，或是使用配樂作為畫面的對比──這是一種不使用對話或畫面來對故事情節做註釋的方法。

請避免太過直白的表達方式。說真的，沒有比用電影中歌曲的歌詞直接了當地述說場景更令人尷尬的事了，而更糟糕的，還是以無厘頭的方式進行說明。在 1999 年的電影《水深火熱》（*Deep Blue Sea*）中，就使用了饒舌歌手 LL Cool J 一首提及鐵達尼號以及帽子的歌：「呃，我的帽子就像鯊魚的背鰭／最深的，最藍的，我的帽子就像鯊魚的背鰭」（'Uh, my hat is like a shark's fin/ Deepest, bluest, my hat is like a shark's fin'），其歌詞與畫面內容幾乎毫無關係。

你可以重複利用主題音樂來創造反覆出現的情感象徵。看看導演們如何在一系列的詹姆士‧龐德（James Bond）電影中利用其主題曲吧！因為觀眾對那段音樂耳熟能詳，所以當他們聽到音樂後，自然而然地就會開始感到興奮，無形中加強了動作鏡頭的效果。所以當電影中傳出這段主題曲，我們便馬上知道龐德要開始大顯身手了。

使用音樂的合法性

了解在電影中使用別人音樂的相關法律問題是件很重要的事,另外,如果想要獲得為人熟知的歌曲的使用權利,你可能會需要花上大把鈔票。

事實上,你並非一定要親自,或認識某個作曲家才能為電影作曲。許多音樂其實是屬於公版著作,或是開放授權使用的作品。此外,你也可以直接和作曲家商議使用他們音樂的方式;畢竟這是你們兩方都可以讓自己的作品獲得曝光的共同機會。然而,最重要的還是要清楚地認知音樂是具有極度力量的工具:如果精準與謹慎地使用,就能夠將場景提升到其他電影構成要素加起來都辦不到的另一個層次;如果直接使用,或只是將它當作獲取觀眾情感的捷徑,反而可能會毀了原先就很明確的劇情。

來自電影業界的建議

音樂是用來加強畫面上可看到和聽到的內容。如果演員和影片的製作方式已經呈現出故事中難以表現的部分,就沒有以音樂重申重點的必要了。

⊛ **畫蛇添足** 》

像《水深火熱》中選錯音樂的情況,是很要不得的。

最後的潤色
Finishing touches

一旦編輯作業結束後，就該製作電影的完成版了。

　　你可以很容易就把電影開頭的標題名稱和完整的片尾名單加進影片中。請確認參與製作過程的每個工作人員都包含在片尾名單內——不論他們的職責有多小。如果某些人並沒有為他們所付出的時間和工作內容收受報酬，把他們加入這個名單裡，對他們可能會有極大的意義。假如影片的拍攝經費是藉由集資的方式所籌備的，你不妨考慮把捐款名單一併放在片尾。

　　對各種複雜的檔案形式或相容性的問題倒不用緊張，因為在現今絕大部分的剪輯軟體裡，只要用滑鼠輕輕一點，就可以解決這些問題了。一旦影片的剪輯全部處理完畢後，就只剩下選擇你理想中的播放平台了——你的選擇包括將電影燒錄成藍光、儲存到隨身碟（USB），和直接上傳到線上的播放平台。針對潛在的設定問題，例如解析度和畫幅比例等，播放軟體也會自動確認你的影片是處在最佳化的狀態。

🎬 PLAY！ 》》

現在，是將你的電影散播到世界各地的時候了！

像 Youtube 和 Vimeo 這種播放平台，可以讓你在影片上傳之後透過密碼來保護你的作品。這個優點讓你很容易就能與朋友和同事分享你的影片，而省去以實體媒介發送影片的麻煩和花費。此外，這同時也是申請參加影展的一個很棒的方式。

來自電影業界的建議

根據你選擇的電影上映方式及地點，準備好不同的放映方法對你會很有利。對業餘的導演而言，製作一個能在網路上播放的版本非常重要——因為這是展示獨立電影的主要方法。

尋找觀眾
Finding an audience

> **影片製作的完成只是旅程的起點而已。如何搭起電影與觀眾之間的橋梁，才是下一個令人興奮的挑戰。**

恭喜你完成了一部電影！過去好幾個星期、好幾個月的時間，甚至還有那些留下的血汗以及眼淚──是否一切都顯得值得了呢？現在正是你把完成的作品呈現在觀眾眼前的機會。當然，由於演員和工作人員的通力合作，才能讓電影完工並正式播出，所以如果你有透過朋友和家人來籌備拍攝經費，請務必給這些人機會，觀賞藉由他們的貢獻所完成的創作成品。假如你對觀眾的反應抱持著不安，可以先讓值得信賴的朋友或工作人員觀賞。只要電影尚未播放給較大群體的觀眾欣賞，想做任何更改都還不算太遲。

電影放映

找一間有大螢幕的酒吧，告訴他們你會負責讓店裡擠滿花錢買酒的人，他們大概就會讓你免費使用場地了。然後，在社群網站上大肆宣傳，並邀請所有人都前來見證你過去幾個月耗費心力與時間的成果。同時別忘了提供爆米花！

在製作電影的整個過程中，你想必因此結識了一些新的朋友和合作伙伴。既然現在你已經完成了第一部電影，請繼續拍攝其他電影吧！你的電影就是你的名片。同時，尋找當地給業餘或半專業的電影拍攝人士的交流機會。此外，有越來越多的影展會播放由當地導演所拍攝的作品，許多還是免費入場的，能讓你的作品有機會呈現給更多的觀眾欣賞。

- 尋找機會。
- 帶著你的電影。
- 把它呈現給這個世界……然後開始動手製作第二部電影！

⚙ **世界首映** »

播放你的電影，然後開始思考下一個電影企劃。

實用附錄

預算表

電影名稱	
長度	
製作人	
導演	
預算表製作時間	

劇組人員
演員	
背景角色演員	
劇組人員總計	

工作人員
編劇	
導演	
製作人	
分鏡師（故事板）	
美術指導（藝術總監）	
佈景師（搭景組）	
服裝設計師	
製片經理	
攝影指導	
攝影機操作員	
攝影助理	
錄音師	
收音員	
燈光師	
場務	
髮型師／化妝師	
製作助理／司機	
剪輯師	
聲音設計師	
混音師	
音樂創作	
工作人員總計	

前製作業
交通費（場地探勘）	
排練場地	
選角	
研究／收集資料	
前製作業費總計	

週數
每週攝影天數
前製開始／結束時間
製作開始／結束時間
後製開始／結束時間

製作
 攝影機、鏡頭
 攝影移動相關器材
 燈光
 音效
 拍攝用品（濾色片、柔光燈片、棉質膠布等）
 硬碟、記憶卡、錄像帶
 攝影棚／拍攝場地租借
 佈景建造
 佈景佈置
 道具
 服裝（包括清潔）
 妝髮
 特效
 交通費（租車、加油費、停車費）
 飲食
 住宿
 製作宣傳照／拍攝記錄照
 保險
 製作費總計

後製
 剪輯室
 電腦、硬碟
 剪輯軟體
 DVD 設計
 音樂購買
 混音
 調色
 母帶製作輸出
 DVD 複製
 包裝
 宣傳和影展費
 後製費總計

預備金 10%

所有費用總計

預算表

電影名稱
長度
製作人
導演
預算表製作時間

劇組人員
　演員
　背景角色演員
　劇組人員總計

工作人員
　編劇
　導演
　製作人
　分鏡師（故事板）
　美術指導（藝術總監）
　佈景師（搭景組）
　服裝設計師
　製片經理
　攝影指導
　攝影機操作員
　攝影助理
　錄音師
　收音員
　燈光師
　場務
　髮型師／化妝師
　製作助理／司機
　剪輯師
　聲音設計師
　混音師
　音樂創作
　工作人員總計

前製作業
　交通費（場地探勘）
　排練場地
　選角
　研究／收集資料
　前製作業費總計

週數	
每週攝影天數	
前製開始／結束時間	
製作開始／結束時間	
後製開始／結束時間	

製作

攝影機、鏡頭	
攝影移動相關器材	
燈光	
音效	
拍攝用品（濾色片、柔光燈片、棉質膠布等）	
硬碟、記憶卡、錄像帶	
攝影棚／拍攝場地租借	
佈景建造	
佈景佈置	
道具	
服裝（包括清潔）	
妝髮	
特效	
交通費（租車、加油費、停車費）	
飲食	
住宿	
製作宣傳照／拍攝記錄照	
保險	
製作費總計	

後製

剪輯室	
電腦、硬碟	
剪輯軟體	
DVD 設計	
音樂購買	
混音	
調色	
母帶製作輸出	
DVD 複製	
包裝	
宣傳和影展費	
後製費總計	

預備金 10%

所有費用總計

拍攝時程表

影片名稱		早餐時間	
拍攝日期		午餐時間	
開始時間		天氣	
結束時間		最近的醫院	

場景	內景／外景	白天／晚上	場景地點	拍攝地點	聯絡人	頁數

演員	角色	妝髮	服裝	出場時間

部門	職稱	姓名	電話	上工時間

特殊需求

主要聯絡人	姓名	電話	電子郵件信箱
製作人			
製作經理			
第一助理導演			

拍攝時程表

影片名稱	早餐時間
拍攝日期	午餐時間
開始時間	天氣
結束時間	最近的醫院

場景	內景／外景	白天／晚上	場景地點	拍攝地點	聯絡人	頁數

演員	角色	妝髮	服裝	出場時間

部門	職稱	姓名	電話	上工時間

特殊需求

主要聯絡人	姓名	電話	電子郵件信箱
製作人			
製作經理			
第一助理導演			

拍攝時程表

影片名稱 _____ 早餐時間 _____
拍攝日期 _____ 午餐時間 _____
開始時間 _____ 天氣 _____
結束時間 _____ 最近的醫院 _____

場景	內景／外景	白天／晚上	場景地點	拍攝地點	聯絡人	頁數

演員	角色	妝髮	服裝	出場時間

部門	職稱	姓名	電話	上工時間

特殊需求 _____

主要聯絡人	姓名	電話	電子郵件信箱
製作人			
製作經理			
第一助理導演			

拍攝時程表

影片名稱 _____	早餐時間 _____
拍攝日期 _____	午餐時間 _____
開始時間 _____	天氣 _____
結束時間 _____	最近的醫院 _____

場景	內景／外景	白天／晚上	場景地點	拍攝地點	聯絡人	頁數

演員	角色	妝髮	服裝	出場時間

部門	職稱	姓名	電話	上工時間

特殊需求 _____

主要聯絡人	姓名	電話	電子郵件信箱
製作人			
製作經理			
第一助理導演			

設備清單

影片名稱 _____　　拍攝日期 _____

影像
- ☐ 攝影機
- ☐ _____釐米（mm）鏡頭
- ☐ _____釐米（mm）鏡頭
- ☐ _____釐米（mm）鏡頭
- ☐ 攝影機電池
- ☐ 攝影機電池充電器
- ☐ 攝影機電源變壓器
- ☐ 錄影帶／記憶卡／硬碟
- ☐ 攝影機延伸支架
- ☐ 遮光斗
- ☐ 減光濾鏡
- ☐ 可調式減光濾鏡
- ☐ _____濾鏡
- ☐ _____濾鏡
- ☐ 追焦器
- ☐ 影像螢幕
- ☐ 螢幕電池
- ☐ 螢幕電池充電器
- ☐ 場記板
- ☐ 腳架
- ☐ 腳架快拆板
- ☐ 鏡頭清潔用品
- ☐ 相機包
- ☐ 白平衡卡

聲音
- ☐ 槍型麥克風
- ☐ 防震架
- ☐ 麥克風防風罩
- ☐ 麥克風
- ☐ 麥克風架
- ☐ 領夾式麥克風
- ☐ 無線發射器
- ☐ 無線接收器
- ☐ 耳機
- ☐ 現場混音器
- ☐ 電池

燈光
- ☐ _____燈
- ☐ _____燈
- ☐ _____燈
- ☐ _____燈架
- ☐ _____燈架
- ☐ _____燈架
- ☐ _____C-stand 攝影燈架
- ☐ _____C-stand 攝影燈架
- ☐ _____C-stand 攝影燈架
- ☐ 備用燈泡
- ☐ 濾色片
- ☐ 柔光燈片
- ☐ 燈光罩
- ☐ 反光板
- ☐ 手套
- ☐ 攝影燈夾
- ☐ 其他燈光固定裝備
- ☐ 沙包

線材＆變壓器
- ☐ 攝影機充電線
- ☐ 攝影機電源線
- ☐ 螢幕電源線
- ☐ 指向麥克風線
- ☐ 延長線
- ☐ 變壓器

其他
- ☐ 鐵人膠帶
- ☐ 小型工具箱、剪刀
- ☐ 繩子
- ☐ 化妝用品
- ☐ 一般照相機
- ☐ 小型折疊梯
- ☐ 手推車
- ☐ 捲尺
- ☐ 電池
- ☐ 紙
- ☐ 書寫用具

設備清單

影片名稱 _____　　拍攝日期 _____

影像

- ☐ 攝影機
- ☐ ＿＿＿＿＿＿＿釐米（mm）鏡頭
- ☐ ＿＿＿＿＿＿＿釐米（mm）鏡頭
- ☐ ＿＿＿＿＿＿＿釐米（mm）鏡頭
- ☐ 攝影機電池
- ☐ 攝影機電池充電器
- ☐ 攝影機電源變壓器
- ☐ 錄影帶／記憶卡／硬碟
- ☐ 攝影機延伸支架
- ☐ 遮光斗
- ☐ 減光濾鏡
- ☐ 可調式減光濾鏡
- ☐ ＿＿＿＿＿＿＿濾鏡
- ☐ ＿＿＿＿＿＿＿濾鏡
- ☐ 追焦器
- ☐ 影像螢幕
- ☐ 螢幕電池
- ☐ 銀螢幕電池充電器
- ☐ 場記板
- ☐ 腳架
- ☐ 腳架快拆板
- ☐ 鏡頭清潔用品
- ☐ 相機包
- ☐ 白平衡卡

聲音

- ☐ 槍型麥克風
- ☐ 防震架
- ☐ 麥克風防風罩
- ☐ 麥克風
- ☐ 麥克風架
- ☐ 領夾式麥克風
- ☐ 無線發射器
- ☐ 無線接收器
- ☐ 耳機
- ☐ 現場混音器
- ☐ 電池

燈光

- ☐ ＿＿＿＿＿＿＿燈
- ☐ ＿＿＿＿＿＿＿燈
- ☐ ＿＿＿＿＿＿＿燈
- ☐ ＿＿＿＿＿＿＿燈架
- ☐ ＿＿＿＿＿＿＿燈架
- ☐ ＿＿＿＿＿＿＿燈架
- ☐ ＿＿＿＿＿＿＿C-stand 攝影燈架
- ☐ ＿＿＿＿＿＿＿C-stand 攝影燈架
- ☐ ＿＿＿＿＿＿＿C-stand 攝影燈架
- ☐ 備用燈泡
- ☐ 濾色片
- ☐ 柔光燈片
- ☐ 燈光罩
- ☐ 反光板
- ☐ 手套
- ☐ 攝影燈夾
- ☐ 其他燈光固定裝備
- ☐ 沙包

線材 & 變壓器

- ☐ 攝影機充電線
- ☐ 攝影機電源線
- ☐ 螢幕電源線
- ☐ 指向麥克風線
- ☐ 延長線
- ☐ 變壓器

其他

- ☐ 鐵人膠帶
- ☐ 小型工具箱、剪刀
- ☐ 繩子
- ☐ 化妝用品
- ☐ 一般照相機
- ☐ 小型折疊梯
- ☐ 手推車
- ☐ 捲尺
- ☐ 電池
- ☐ 紙
- ☐ 書寫用具

拍攝鏡頭大小列表

鏡頭大小根據畫面人物的大小而定。

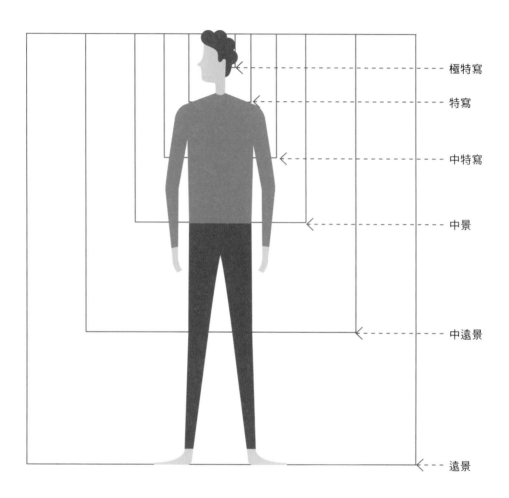

極特寫

特寫

中特寫

中景

中遠景

遠景

鏡頭種類	英文縮寫	說明
極特寫 extreme close-up	（ECU）	鏡頭集中在小範圍的細節上，通常是角色的眼睛。
特寫 close-up	（CU）	這個鏡頭通常用來強調角色的臉部，或其他身體的部位。也可以用來為某個物體與其背景做區隔，來凸顯這個物體的存在。
中特寫 medium close-up	（MCU）	從頭部到胸部的範圍。
中景 medium shot	（MS）	從頭部到腰部的範圍。
中遠景 medium long shot	（MLS）	從頭部到膝蓋正上方的範圍（避免包含膝蓋以下的部位）。
遠景 long shot	（LS）	呈現由頭到腳的全身鏡頭。可以包括一些人物身後的背景。這個鏡頭有時也被稱為「全景」（full shot）。
大遠景 extreme long shot	（ELS）	這個鏡頭是用廣角的方式來呈現場景的發生地點，有時也被稱為定場鏡頭。鏡頭的焦點放在環境本身，而不是畫面中可能出現的人。
主鏡頭 master shot	-	這個鏡頭會呈現從頭到尾的整個場景（通常是以遠景的方式拍攝），常常被當作一個安全措施，如果其他鏡頭發生錯誤或有問題時，導演就可以使用這個鏡頭。有些導演在拍片時，一定都會設置這個拍攝鏡頭；有些導演則鄙視它。
雙人鏡頭 two-shot 三人鏡頭 three-shot 多人鏡頭 group shot	-	包含兩人、三人，或更多角色的鏡頭。
過肩鏡頭 over-the-shoulder-shot	（OS）	這個鏡頭是用來拍攝正在講話的角色，受話者（通常是背影）會同時被呈現在畫面邊緣。

拍攝劇本

拍攝劇本是已經加註拍攝方式的劇本，裡面會以線條標記應該使用的拍攝鏡頭，以及場景中的哪些部分是以哪一種鏡頭拍攝。請以數字標示場景和鏡頭。

17-　　EXT. 早上 - 湖邊

　1 LS

這是夏季中一個晴朗又舒適的日子。約翰獨自在湖邊散步。
一個叫小安的女孩正坐在長椅上看書。他遠遠地向小安打招呼。

約翰　2 MS
哈囉小安！妳在看什麼書啊？

小安
（轉向他）　　3 MCV
喔，約翰你好！我剛剛沒有注意到你走過來。
我正在讀一本關於心靈成長的書。

4 MCV
約翰
聽起來很有意思呢。

1—遠景
2—中景
3—中特寫
4—中特寫

鏡頭列表

一旦你做好視覺計劃後，把所有的拍攝鏡頭都列出來。在拍攝的過程中，參考這張列表來確定每個劇情所需的鏡頭都已做好安排。

場景編號	鏡頭編號	人物大小	地點	鏡頭描述
17	1	遠景（LS）	湖邊	約翰走向小安
17	2	中景（MS）	湖邊	約翰和小安說話

166

場景編號	鏡頭編號	人物大小	地點	鏡頭描述

鏡頭編號_____

鏡頭編號_____

鏡頭編號_____

鏡頭編號_____

鏡頭編號＿＿＿＿＿

鏡頭編號＿＿＿＿＿

鏡頭編號＿＿＿＿＿

鏡頭編號＿＿＿＿＿

鏡頭編號_____

鏡頭編號_____

鏡頭編號_____

鏡頭編號_____

鏡頭編號_____

鏡頭編號_____

鏡頭編號_____

鏡頭編號_____

鏡頭編號_____

鏡頭編號_____

鏡頭編號_____

鏡頭編號_____

10 個拍片必備的工具素材網站

1. Celtx script www.celtx.com

市面上最好用、具有多功能的劇本寫作軟體之一，且可免費使用。好萊塢的專業劇作家會使用這個軟體來寫你在電影院所看到的電影劇本。

2. MapAPic mapapic.com

這是個關於一切電影作業運籌的寶貴 APP，它可以幫你收集拍攝地點的資料，同時也讓你能夠輕易地把資料與工作人員分享。

3. Filmic Pro www.filmicpro.com

利用這個 APP 來保有對聚焦、感光度、快門速度，以及其他設定的手動控制方式。導演西恩‧貝克就是用這個 APP 來拍攝他轟動日舞影展的作品《夜晚還年輕》。

4. Magic Hour www.magichourapp.net

如果你想呈現美麗絕倫、如桃子般色澤的天空，這個方便的 APP 可以告訴你最棒的拍攝時機，以及提供當地日照品質的資訊。

5. Cinescope www.cinescopeapp.com

電影《奧斯卡的一天》（Fruitvale Station）攝影師瑞秋‧莫里森（Rachel Morrison），製作了一個讓你可以自訂畫幅比例的 APP，想要打破常規的人不妨試試看。

6. Horizon www.horizon.camera

這個 APP 讓你可以拍攝橫向的影片──無論你是用直立或橫放的方式拿手機。

7. Free Music Archive www.freemusicarchive.org

對沒有拍攝經費的人而言，這是一個非常重要的資源，因為這個網站提供了許多公版著作的免費音樂。

8. Audacity www.audacityteam.org

這個免費、多平台的聲音軟體屬於開放資源，可以進行複雜的多軌錄音和聲音編輯。

9. The Frugal Filmmaker www.youtube.com/user/thefrugalfilmmaker

這個 Youtube 頻道為想要拍電影，卻只有低預算的人提供重要的資訊。

10. Shooting People www.shootingpeople.org

這個線上的獨立電影製片網站，是任何尋找拍電影同好的人都應該第一個前往的地點。

p21. Paul Schrader in Writers in Hollywood 1915–1951 by Ian Hamilton (1990)

p26. Charlie Chaplin, My Autobiography (1964)

p29. Orson Welles in The Movie Business by Henry Jaglom (1992)

p37. Ridley Scott, interview in Entertainment Weekly (2012)

p40. Alexander Mackendrick in On Film-making: An Introduction to the Craft of the Director, Paul Cronin, editor (2006)

p43. James Cameron, video interview for Academy of Achievement (2009)

p50. See www.rogerdeakins.com

p53. Martin Scorsese, quoted in The New Yorker (2011)

p56. Clint Eastwood in Something to Do With Death, Christopher Frayling (2000)

p59. W.G. Sebald in Searching for Sebald: Photography after W.G. Sebald, Vance Bell and Lise Patt (2006)

p68. Woody Allen, interview on www.rogeregbert.com (2014)

p77. Alfred Hitchcock in Alfred Hitchcock Interviews, Sidney Gottlieb (2003)

p137. Stanley Kubrick, quoted in The Cinematic Theater, Babak A. Ebrahimian (2004)

致謝

麥特 · 史瑞福特

這本書能夠順利推出，不得不歸功於《Little White Lies》的總編輯大衛·傑肯英司（David Jenkins）對我的信任和耐心。他有著盡忠職守的態度以及時常鼓勵旁人的特質，是任何人都夢寐以求的上司和啟蒙者。另外，我由衷地感謝MUTI 工作室，你們的插畫實在太棒了！還有廷巴·史密茲（Timba Smits），謝謝你令人驚艷的設計和版面編排！另外，我也要感謝勞倫司·金（Laurence King）出版公司的團隊給我這麼寶貴的出書機會。最後，在本書中所提及的每一個導演，和即將拍攝你的第一個電影畫面的人——我在此對你們獻上無比的敬意和感激。

《Little White Lies》電影雜誌

本社要感謝我們的驚奇四超人設計團隊：廷巴（Timba）、羅琳（Laurène）、奧利佛（Oliver）、賽門（Simon），以及 MUTI 工作室的眾高手布萊德（Brad）、克林特（Clint）、和蜜奈（Miné）所製作的精美插圖。感謝勞倫司·金出版公司的馬克（Marc）、蓋納爾（Gaynor）、蘇菲（Sophie）、和恩格司（Angus）所給予的種種協助和指導。還有，謝謝丹·艾納福（Dan Einav）、莉娜·哈那非（Lena Hanafy）、伊旺·卡麥隆（Ewan Cameron）、羅蘭·湯普森（Lauren Thompson）以及蕾貝卡·史畢爾-寇（Rebecca Speare-Cole）——這本書的出版少不了你們高超的研究技巧、鼓勵，還有支持。另外，我們也要謝謝倫敦 TCO 的所有人員，特別是亞當（Adam）和克萊福（Clive），因為你們的協助，讓我們不至於慌了手腳。當然，最後我們要感謝麥特，把他對電影的熱愛注入這個企劃中。

39 步拍電影：輕鬆上手！手機也能辦到的拍片重點指南

The Little White Lies Guide to Making your Own Movie: in 39 Steps

作　　者	麥特・史瑞福特（Matt Thrift）、 Little White Lies
譯　　者	林郁芳
責任編輯	張之寧
內頁設計	江麗姿
封面設計	任宥騰
行銷專員	辛政遠、楊惠潔
總 編 輯	姚蜀芸
副 社 長	黃錫鉉
總 經 理	吳濱伶
發 行 人	何飛鵬
出　　版	創意市集
發　　行	英屬蓋曼群島商家庭傳媒股份有限公司 城邦分公司

香港發行所　城邦（香港）出版集團有限公司
　　　　　　香港灣仔駱克道 193 號東超商業中心 1 樓
　　　　　　電話：（852）25086231
　　　　　　傳真：（852）25789337
　　　　　　E-mail：hkcite@biznetvigator.com

馬新發行所　城邦（馬新）出版集團
　　　　　　Cite（M）Sdn Bhd
　　　　　　41, Jalan Radin Anum, Bandar Baru Sri
　　　　　　Petaling,57000 Kuala Lumpur, Malaysia.
　　　　　　電話：（603）90578822
　　　　　　傳真：（603）90576622
　　　　　　E-mail：cite@cite.com.my

展售門市　　台北市民生東路二段 141 號 7 樓
製版印刷　　凱林彩印股份有限公司
初版一刷　　2020 年 09 月
ISBN　　　 978-986-5534-04-2
定　　價　　420 元

客戶服務中心
地址：10483 台北市中山區民生東路二段141 號 2F
服務電話：（02）2500-7718、（02）2500-7719
服務時間：周一至周五 9：30 ～ 18：00
24 小時傳真專線：（02）2500-1990 ～ 3
E-mail：service@readingclub.com.tw

© 2017 Little White Lies
Little White Lies has asserted its right under the
Copyright, Designs and Patents Act
1988 to be identified as the author of this Work.
Translation © 2020, PCUSER, a division of Cite
Publishing Ltd.
This edition is published by arrangement with Laurence
King Publishing Ltd. through
Andrew Nurnberg Associates International Limited.
The original edition of this book was designed,
produced and published in 2017 by
Laurence King Publishing Ltd., London under the title
The Little White Lies Guide to
Making Your Own Movie: In 39 Steps

國家圖書館出版品預行編目（CIP）資料

39 步拍電影：輕鬆上手！手機也能辦到的拍片重點指南 / Little White Lies, Matt Thrift 作；林郁芳譯 . -- 臺北市：創意市集出版：家庭傳媒城邦分公司發行 , 2020.09
面；　公分

　譯自：The Little White Lies guide to making your own movie : in 39 steps
　ISBN 978-986-5534-04-2(平裝)

　1. 電影製作 2. 電影攝影

987.4　　　　　　　　　　　　　109008749